U0073422

可愛的江戶繪畫史

監修 金子信久

翻譯 李芸蓁

石頭出版

「可愛繪畫」也有美術史

一開始讓我先來談一下有點嚴肅的話題。

法國歷史學家阿里葉（Philippe Aries）有一本著作，名為《兒童的誕生》，它出版於一九六〇年，20年後在日本被翻譯出版。這本書的主旨在說明，我們現在理所當然認為「兒童應該是被疼愛的對象」，但在以前並非如此。在這本書中，阿里葉關注的其中一點是「畫中的兒童」，他提到如果畫家沒有把兒童描繪成可愛的樣子，當時的大人就不會把兒童視為可愛的存在了。

阿里葉的著作艱澀難懂，我不是法國中古史專家，無法詳細說明，但是這本書影響了日本的教育史和文化史的學者。在日本繪畫的研究方面，也出現了「在畫家沒有把兒童表現得很可愛的時代，兒童並不被認為是可愛的」這種理論。

可是，且慢！如果直接斷定，因為「畫中的兒童」不可愛，所以當時的大人就不覺得兒童可愛，這樣的說法也太草率了！就算覺得兒童非常可愛，如何表現在繪畫上，其實又是另一回事。

要讓人看到畫作時產生「好可愛」的感受，當然必須要有相對應的畫法，但如果簡單就能達成的話，畫家就不用那麼煞費苦心了。更進一步說，如果沒有「欣賞畫中的可愛事物」這種習慣，壓根也不會想到要畫可愛的作品吧！不知道是否因為受到阿里葉的影響，也出現了像是「因為原始時代沒有可愛的美術品，所以當時的人們心裡還

2

沒有出現『覺得可愛』的情緒」這種說法。看到這種論調時，像我這樣不敢自稱是專家的人也不禁輕嘆：「所謂做學問是這樣的嗎……？」與華麗的美術或莊嚴的美術相比，「可愛的作品」在美術史上一直受到輕視，直到近幾年才有所改變。不過，「可愛的作品」似乎被認為「太簡單容易」、「有點低俗」。不過，一旦對於「畫家如何表現可愛事物」感興趣，並放眼日本美術，就會發現畫家驚人的技巧與構思。

畫家們不只再現了兒童或動物的可愛姿態及動作，也挑戰了現實中不可能出現而只有在繪畫世界才能達成的可愛作品。例如老虎這種動物。我們在大自然中看到老虎活生生地在眼前，並不會覺得「老虎雖然可怕但又蠻可愛的」，可是在繪畫世界裡，畫家卻可以創作出可愛的老虎。還有，不管什麼題材，只要運用一個畫法，就能創造出漫畫或插畫般的可愛作品。

其實可愛美術也是一個可以與華麗美術相媲美的廣大創作領域。在這個領域裡有一段出色的美術史。其中，特別耀眼出眾的作品就誕生在江戶時代。本書是為了向更多人介紹可愛美術的魅力與歷史而製作的，我精心準備資料和投影片，舉辦一系列講座，並請編輯（久保惠子）來聽，讓她能將這些內容寫成文章，變成這一本書。如果各位讀者能夠把閱讀這本書當作是參加那些講座活動，一邊欣賞作品、一邊愉快地閱讀，那就是最令人欣慰的事了。

金子信久

江戶的可愛造形史與現代

江戶時代

除了延續傳統高雅的美術或華麗宏偉的美術之外，「可愛的美術」也在此時開花結果。

這個時代由於社會安定，許多人開始享受美術，嶄新的事物也陸續產生。

圓山應舉
1733～1795

運用簡化與變形技法
畫出可愛繪畫

伊藤若冲
1716～1800

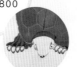

俵屋宗達
生卒年不詳

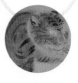

樸拙的描寫方式孕生可愛

與謝蕪村
1716～1783

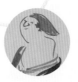

大津繪

有意識地表現可愛

由於生產需求而出現的可愛

「為什麼這麼可愛呢？」把身旁的可愛插畫或物品擺在眼前，仔細思考一下這個問題，也蠻有趣的吧！是因為題材很可愛嗎？圓圓的形狀或簡化的造形療癒人心嗎？還是樸素或稚拙的特質讓人微微心動呢……？雖然簡單地稱為「可愛的江戶繪畫」，但仔細分析後會發現，這些繪畫裡具有各種與現代共通的手法。

現代

「喜歡可愛事物」的人數多到
已經成為現代日本的特徵。
在這種需求背景之下，可愛的事物與日俱增。

美術
fine art

主題可愛

歌川國芳
1797～1861

忠實再現可愛的題材

插畫

造形手法可愛

放鬆感療癒人心

長澤蘆雪
1754～1799

漫畫

表現於「非常態」
的造形中

仙厓義梵
1750～1837

角色設計

懷舊玩具

看起來可愛

時尚文具

版式設計 廣田 萌（文京圖案室）

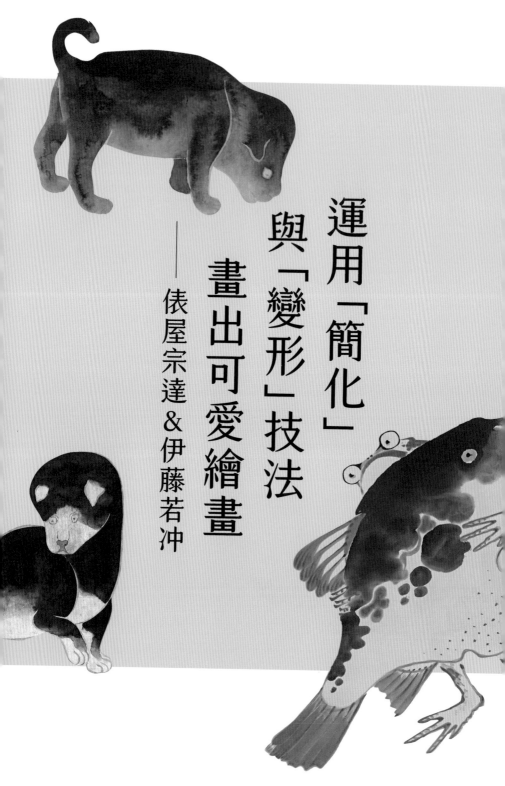

運用「簡化」
與「變形」技法
畫出可愛繪畫
——俵屋宗達&伊藤若冲

如果翻開日本美術的歷史，試著尋找「可愛繪畫」，會發現江戶時代是「可愛繪畫」的寶庫。江戶時代由於幕藩體制[譯註1]確立，造就安定的社會，這時都市經濟發達，也促成了以富商為中心的「町人社會」。因此，以往被視為武家或公家[譯註2]及佛寺、神社之物的美術，也獲得町人階層的喜愛，並發展出符合町人感性的嶄新美感。

這種新的美感其中之一就是欣賞「可愛的」繪畫。從17世紀到18世紀的江戶時代前期，「可愛繪畫」的歷史已經揭開序幕。俵屋宗達是這段草創期的重要推手。他活躍於京都，當時這個城市在所謂「町眾」這群極為富裕的町人培養灌溉下，文化方面早已百花齊放。俵屋宗達主要著眼於可供玩賞的「可愛」作品，開創出新風格的水墨畫。這種新風格最大的特徵在於運用「簡化及變形」技法畫出「柔和的造形」。

後來，各式各樣的「可愛繪畫」相繼誕生。承接宗達「簡化與變形」這派風格的畫家則是江戶時代中期的伊藤若冲。他與宗達一樣活躍於京都。因為《動植綵繪》這類細密畫而聞名的若冲，另一方面也畫了許多充滿玩心童趣的「可愛」水墨畫，這些作品也深深打動喜愛輕妙灑脫之美的京都人。

俵屋宗達

Tawaraya Sotatsu
生卒年不詳

揭開「可愛日本美術」序幕的畫家

俵屋宗達是活躍於江戶時代前期的畫家。他雖然非常有名，但是我們對他的生平所知甚少。

從文獻記載得知，他曾經在京都經營一間名為「俵屋」的繪屋（製作、販賣繪畫製品的店）。當時在「俵屋」製作、販售的色紙、扇畫、掛軸、屏風畫等豐富多樣的繪畫製品，想必廣受好評吧！宗達的創作活動從富裕的町人階層喜愛的作品出發，後來也接到皇室的委託工作，有一說是他於元和7年（1621）受封為「法橋」，這是一個賜給僧侶的高階稱號。對於一介市井畫家來說，這可是非常罕見的禮遇。

俵屋宗達擅長「華麗的繪畫」與「柔和的水墨畫」。前者的代表作品是著名的國寶《風神雷神圖屏風》，但本書的主角則是後者的「柔和的水墨畫」。他除了創作自古以來的傳統大和繪之外，也從中國及朝鮮繪畫的各種畫法中汲取靈感，開創出以獨具個人特色的「柔和造形」為特徵、在日本前所未見的水墨畫。而宗達的水墨畫世界正好適合用來宣告「可愛繪畫史」開啟序幕。

★ 此處的色紙是指書寫和歌、俳句或進行書畫創作用的方形厚紙板。

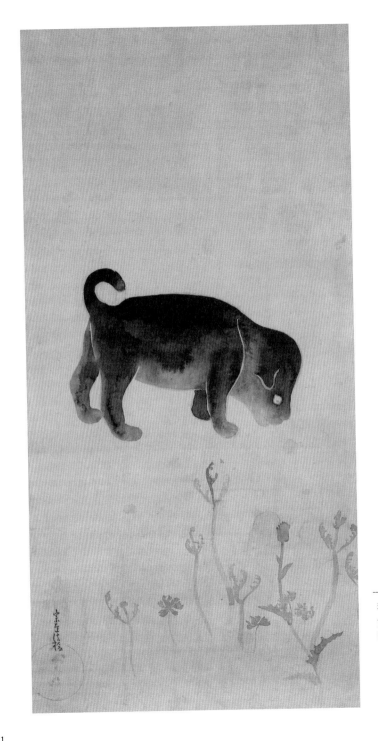

小狗圖

江戶時代前期（17世紀前半）

私人收藏

用水墨畫出柔軟圓滾的造形

說到宗達的「可愛繪畫」，首先要介紹的是他描繪小狗的水墨畫。目前已經確認有十幾幅作品傳世，由此可知水墨小狗系列受歡迎的程度。

前一頁的《小狗圖》裡，在冒出蕨菜的草地上，有隻黑色小狗搖搖晃晃，正聞著地面氣味，而左頁的《犬圖》則有一隻腹部、耳朵、腳掌等重點部位都被畫成白色的黑狗；兩幅作品裡的狗都只運用濃淡不同的墨色和暈染技法描繪而成。這兩幅作品最大的魅力在於畫出了小狗應有的輕巧姿態和柔軟圓滾的外型。這種造形美感的

源頭之一是日本傳統的「大和繪」。

「大和繪」的特徵是柔和圓滑的造形。宗達在用筆繁密的水墨畫世界裡加入大和繪的畫法，創造出獨特的個人風格。

雖然造形柔和，但小狗這個主題其實隱含了嚴肅「硬派」的禪學思想。（136頁「趙州小狗」）禪學思想中艱澀難懂的性質就這樣融入其中，成為可愛美術誕生的源頭。

運用水墨暈染出的柔和感

這種運用暈染的畫法稱為「溜込」，是畫出小狗圓滾滾造形的關鍵。

醞釀出有漂浮感氛圍的背景

畫上鬆鬆柔柔的蕨草，襯托小狗的可愛。

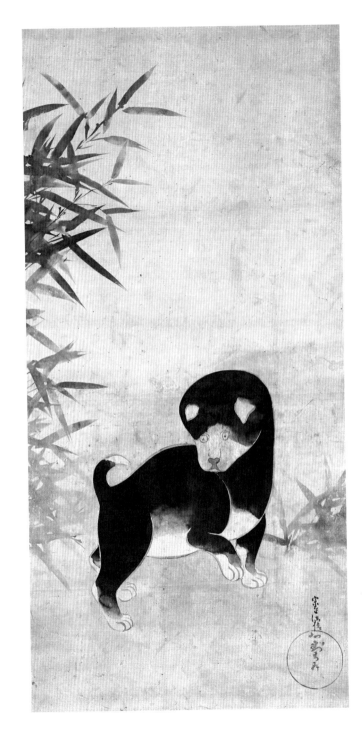

犬圖

江戶時代前期（17世紀前半）

西新井大師總持寺藏

竟然把可怕

變成可愛

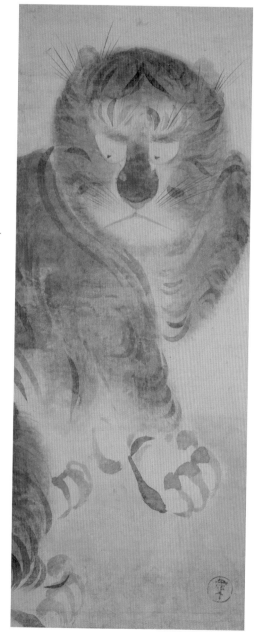

伊年印※ 虎圖

江戶時代前期（17世紀前半）

私人收藏

首先介紹右頁的老虎。老虎那雙粗粗胖胖的前腳交叉，這種奇怪的姿勢可以追溯至13世紀活躍於中國的畫家牧谿的作品。宗達很憧憬牧谿那種鬆柔細緻的水墨畫。這隻老虎毛茸茸的感覺或許也是從牧谿那裡學來的呢！

另一方面，左頁的老虎圖其實是和另一幅龍圖配成一組的作品。虎或龍在禪的世界裡經常被描繪成佛的守護神。然而，禪的世界可沒那麼簡單。本來

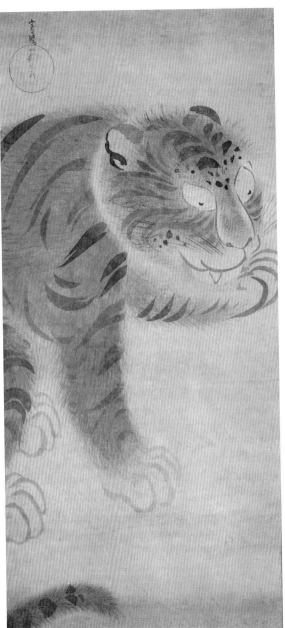

虎圖

江戶時代前期（17世紀前半）

明尼阿波利斯美術館（Minneapolis Institute of Art）藏

※伊年印是俵屋宗達和其作坊所使用的印章

應該表現出勇猛特質的老虎，不知道為何竟然看起來不太可靠，或是看起來充滿幽默趣味，不管怎麼看都是可愛的成分居多。「照理說應該很可怕的老虎卻很可愛」，這一點表現了超越凡俗的禪的世界。

15

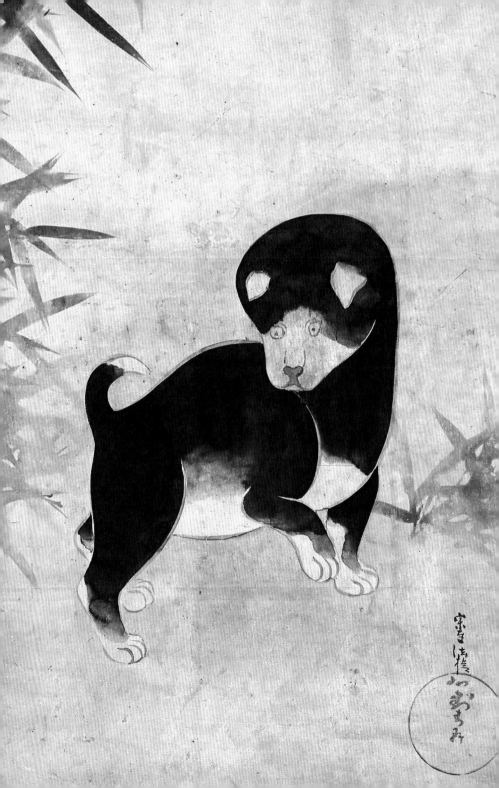

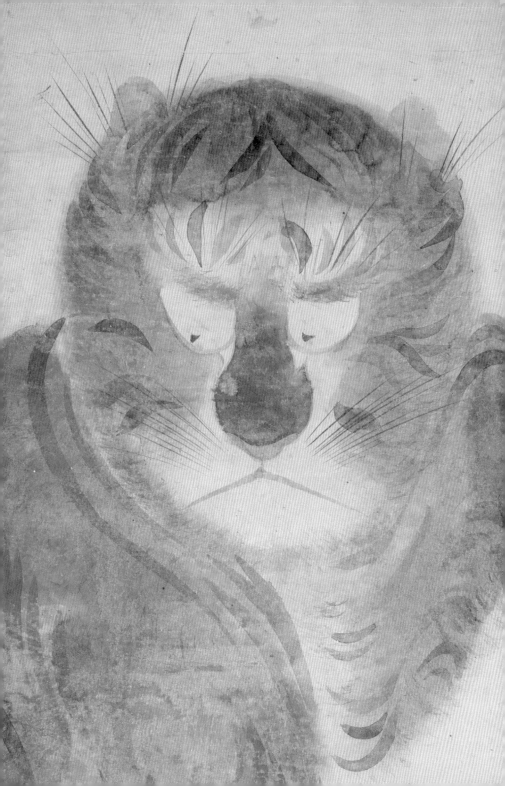

在茶道世界裡確立「細緻又可愛的繪畫」

松花堂昭乘
Shokado Shojo
1584～1639

在宗達的時代，還有一位畫家製作了純粹用來欣賞「可愛」特質的繪畫，進而確立個人的獨特風格。他就是活躍於京都的真言宗僧人松花堂昭乘。在繪畫史的世界裡，他雖然不常被提起，但在書道的世界，他卻是名列「寬永三筆」之一[*]，在日本文化史上非常重要的人物。

松花堂昭乘也擅長茶道，他的畫作絕大部分都是為了掛在茶室作為擺飾的「茶室畫軸」。描繪的主題則是中國的布袋和

布袋・寒山拾得圖

江戶時代前期 (17世紀前半)
私人收藏

畫作是用淺淡的筆觸描繪而成，自然融入茶室的氛圍裡。畫家以細緻的線條勾勒出挺著大肚腩的布袋和尚，十分吸引觀者目光。

[*] 日本寬永年間 (1624~1645) 的三大書法家：松花堂昭乘、近衛信尹、本阿彌光悅。

18

尚或寒山、拾得這類「為人低
調、率性溫和」的人物。這些作
品反映出注重細緻之物的茶道
美感意識，不過，為了配合茶
室這種小空間，畫面中也洋溢
著可愛的趣味。

大叔也來變可愛

位於正中間位置、擺好姿勢
呵呵大笑的是布袋和尚。他的
兩側分別是中國唐代傳說中的
人物寒山（左）和拾得（右）。

這3個人物都是自古以來有
名的禪畫題材，也是茶室畫軸
這類作品中非常受歡迎的主
題。這些畫中人物存在著可能
「不過就是中年大叔」的危險
性，但是松花堂藉由細膩優美
的造形和討喜的表情，將他們
成功塑造成「可愛的」角色。

喜愛光琳
承襲宗達的流派

出自《光琳畫譜》

享和2年(1802)
國文學研究資料館藏

狗的輪廓線用淡墨描繪而成，讓人想起宗達的畫風。小鳥們嘴巴開開的可愛模樣。連波紋的形狀都是圓圓的。

中村芳中

Nakamura Hochu
出生年不詳～1819

俵屋宗達是琳派的始祖，後繼者有酒井抱一。接下來我要介紹另一位同樣屬於琳派，在談到運用「簡化與變形」技法的「可愛繪畫史」時，不能不提到的畫家。那就是江戶時代中期到後期的畫家中村芳中。他出生於京都，主要居住及活躍於大坂。

芳中因為熱愛光琳的作品而聞名於世。不過，相對於光琳不只描繪可愛繪畫，還有其他各式各樣風格的作品，芳中的做法則是把所有的物象都畫得很可愛。芳中從光琳的「可愛事物」中僅挑選出「圓圓的造形」和「放鬆感」這兩個要素，然後進一步把它們單純化，只創作可愛的作品。

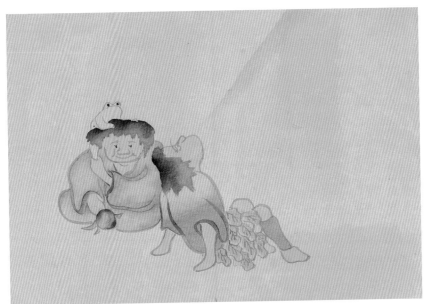

左邊是蝦蟆，右邊是鐵拐。兩人都是中國的仙人。據說鐵拐仙人會從口中吐出分身，蝦蟆仙人會使用蝦蟆施展妖術。不過，芳中這幅畫中的青蛙看起來卻只像隻可愛的寵物。

這三隻小狗確實是用光琳風格的柔和線條描繪而成。不過，狗的姿態樣貌怎麼看卻都像是圓山應舉（64頁）的風格。

會這樣也很合理，因為芳中繪製的這本《光琳畫譜》並不是在模仿光琳的作品，而是要畫得「彷彿出自光琳之手」。例如，採用沒有明顯角度的圓滑造形來表現、或是使用讓顏料彼此交融的「溜込」技法來作畫等等，描繪了各式各樣的主題。

本書介紹的是收錄在《光琳畫譜》中的「小狗」、「千鳥」、「蝦蟆・鐵拐」這三幅圖。蓬鬆柔軟的造形讓人看了心都融化了，充分展現出芳中的魅力。

21

伊藤若冲

Ito Jakuchu

1716～1800

畫出充滿可愛與幽默的水墨畫

江戶時代後半期是「可愛繪畫」爆炸式蓬勃發展的時代。這時候也是圓山應舉（64頁）、伊藤若冲、長澤蘆雪（112頁）、和與謝蕪村（44頁）等人爭相展現個人特色、日本繪畫百花齊放的時代。

在「簡化與變形」這一章，伊藤若冲是非常重要的人物。他出生在一個富裕的家庭，家中於京都錦小路經營「青物問屋」（江戶時期的一種蔬果批發商）。若冲在經營家業之餘，一面從事繪畫創作。一開始他師事於狩野派的畫家，也勤於摹寫、學習京都寺院收藏的中國繪畫。而且，據說他認

為只〔照著範本描繪、臨摹，比不上「畫眼前所見的真實事物」效果來得好，所以還在自己家裡養雞等等，努力用實體的動植物來寫生。等到他全心投入畫業，則是他40歲將家業傳讓給弟弟以後的事了。

若冲最有名的作品是由三〇幅畫所組成的《動植綵繪》。這件巨作的特色是色彩非常豐富、描寫細緻，充分展現出被稱為「奇想畫家」的若冲的風格。可是，另一方面他也運用充滿氣勢又有活力的筆觸，畫了許多以欣賞可愛造形為主的水墨畫。

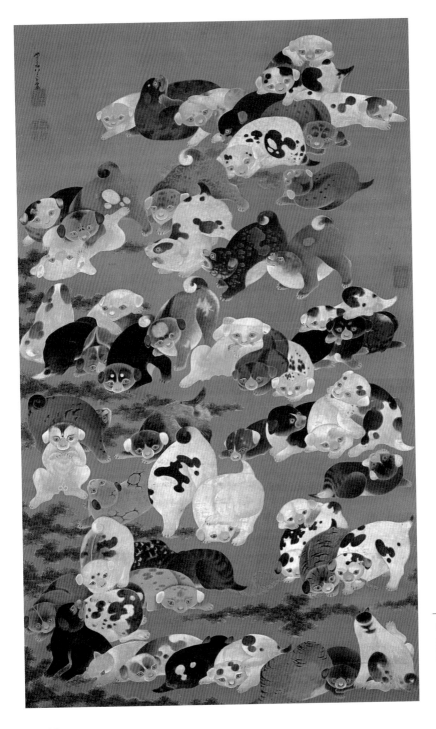

百
犬
圖

寛政11年（1799）

私人收藏

製造「可愛」
聚集在一起

富有個性的小斑紋
仔細看，這些小狗身上都有現代沒看過的奇特小斑紋。

細膩地表現狗毛
短毛狗那有點硬的毛也被仔細地描繪出來。

恣意生活的小狗們
在放空玩耍的小狗和不知道在看什麼的小狗都很可愛。

前一頁的《百犬圖》裡有一大群花色斑紋各不相同的小狗。這幅畫的整體是由許多細節集結而成，是一件發揮了若沖式畫法的巨作。

它無疑是一幅「可愛的」畫，可是仔細看，每一隻小狗其實面無表情。畫家捕捉小狗走動打滾的各種姿勢，為小狗畫上不同花色以製造趣味，並且將群聚的小狗流暢地安排在畫面上，如此煞費苦心講究「造形」，營造出整體的「可愛」效果。

圓圓的可愛

若冲是喜好簡單「造形」的畫家。這件作品的畫面正中央只描繪了兩隻狗，簡單的造形充滿魅力。

可愛的重點應該在於那圓圓的造形吧！圓圓的身體和圓圓的頭，連耳朵也很圓。兩隻狗依偎在一起的輪廓也像個圓。利用白色與黑色將這個圓一分為二，這個形狀讓人聯想到象徵道教的「陰陽魚太極圖」。

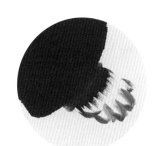

穿襪子的黑狗

蜷縮在內側的黑狗，他的腳掌是純白色的，好像穿了白色襪子。

像貓一樣的尾巴

白狗的尾巴像黑灰色虎斑貓一樣，是黑灰相間的紋路。

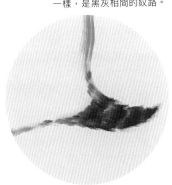

小狗圖

江戶時代中期（18世紀後半）

私人收藏

將高雅的世界變成漫畫風

六歌仙圖

寬政3年（1791）
愛知縣美術館藏
（木村定三藏品）

小野小町

以和歌「盛開易謝嘆櫻花，五月梅霖歲更賒；閉戶深居愁莫遣，鏡中人自惜年華。」而聞名的美女歌人。她在圖中以背影登場，正從箱子裡取出豆腐。

喜撰法師

代表作有「出家在東南，人稱宇治山。」（古今和歌集983）圖中他拿著大鉢正在搗味噌，準備塗在豆腐上。

大友黑主

代表作有「初雁行空最思卿，淚灑來途君不知。」（古今和歌集735）圖中的他正在烤豆腐。

僧正遍照

代表作有「歌舞繁華助管弦，嬌嬈窈窕鬥嬋娟；封姨速阻風雲路，留住仙姬伴綺筵。」圖中的他只是在小酌。

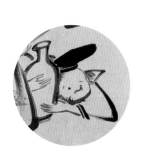

文屋康秀

代表作有「秋身草木衰，山風合成嵐。」（古今和歌集249）這位也沒有做事，只是抱著酒瓶。

在原業平

代表作有「神代不曾聞，楓紅染川深。」（古今和歌集294）平安時代美男子的代表人物。他在圖中的角色是負責串豆腐。

畫中描繪的人物是平安時代六位優秀的歌人「六歌仙」。（歌人是指和歌的創作者。）這種「高雅」的主題自古以來就在大和繪等世界裡廣受喜愛，而若冲則是採用彷彿現代漫畫般的形式來表現。

歌人們全都被變形，畫成小孩子的模樣。而且，他們的動作舉止應該很高雅，不知道為何卻正在製作、食用庶民美食「豆腐田樂燒」，這麼出人意料的畫題設定，實在非常有趣。

＊此處的和歌中譯引用自以下二書
張蓉蓓譯，《古今和歌集》，台北：致良出版社，2002。
何季仲譯，《日本小倉百人一首和歌 中譯 詩》，台北：鴻儒堂出版社，2007。

顛倒過來看看

「咦？這是什麼情況？」如果有人看不懂，就把書顛倒過來看看吧！這是手拿著太鼓的雷神，整個身體倒栽蔥垂直往下的一幕。雷神的嘴巴緊閉成へ字，雙眼全神貫注地看往垂墜方向，可是表情看起來卻好像漫畫，非常滑稽。腳的姿勢雖然有點奇怪，但也是這幅畫有趣的亮點之一。

淘氣的可愛

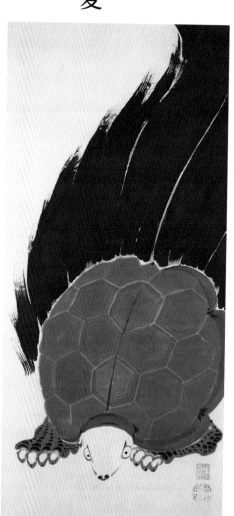

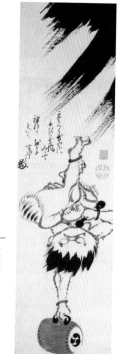

雷神圖

江戶時代中期（18世紀後半）
千葉市美術館藏

28

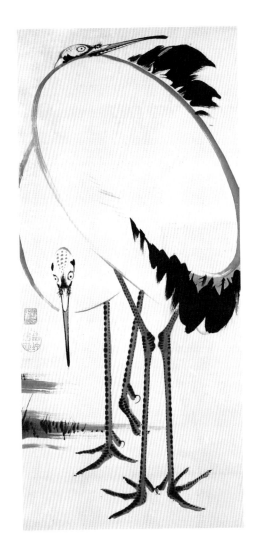

雙鶴圖・龜圖

江戶時代中期（18世紀後半）

MIHO美術館藏

「可愛的重點」就在神龜的表情和前腳。牠雙腳平放、穩穩站著，專心地看著地面，那充滿元氣的姿態打動了觀者的心。這種龜殼上長了海藻，名為蓑龜的動物，自古以來就被當作長壽的象徵而成為描繪對象，但這隻神龜的海藻實在畫得太豪邁了。這幅作品告訴我們，擅長細密描寫的若冲

也有這樣「淘氣」的一面。另外，若冲對龜殼的仔細描寫也展現出他獨有的精湛繪畫功力。他利用水墨的特性，暈染時刻意在墨塊的邊界留白，這種技法稱為「筋目描」。若冲在處理龜殼時把這個技法運用地淋漓盡致。鶴的身體被畫成圓圓的形狀，讓人感受到他們的氣勢及張力。

「若冲可愛作品」的代表作

這是一場雙方黏膩地扭抱在一起的相撲比賽。青蛙拼命站穩腳步，但是河豚這邊該怎麼說好呢⋯⋯仔細想想，青蛙是兩棲類，河豚是魚類，海裡的生物來參加相撲，到底能不能好好呼吸呢？真令人擔心。

若冲就是這樣一位挑戰奇特主題的畫家。說起青蛙或其他動物的相撲，腦海中就會浮現有名的《鳥獸戲畫》。《鳥獸戲畫》是京都高山寺的收藏品，若冲肯定知道這件作品，也許他是從那裡得到了創作靈感。

畫面上方題寫的贊文內容意思是「以強壯的臂力戰鬥，但紛爭何日能平息呢」。雖然不清楚贊文和繪畫誰先誰後，但是對於若冲來說，這是很罕見的繪畫主題，所以有可能是若冲配合贊文內容而繪圖。

這幅作品在幾年前被人發現，後來在日本東京都府中市美術館的「可愛江戶繪畫」展首次公開展出，至今已經成為「若冲可愛作品」的代表作之一。

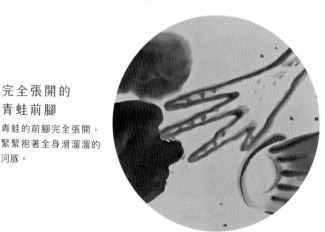

**完全張開的
青蛙前腳**

青蛙的前腳完全張開，緊緊抱著全身滑溜溜的河豚。

道願況力
何日止諍
克己後禮
四海安清
大槻文彦誌

河豚與蛙的相撲圖

江戶時代中期（18世紀後半）
京都國立博物館藏

膽小猴的可愛

伊藤若冲

若冲的水墨畫裡有好幾幅題材相同的作品，但這幅畫則非常罕見。畫中描繪了一隻摀著雙耳的猴子。牠的眼睛微閉，有氣無力又帶點害怕的表情是這幅畫可愛的焦點。

猴子坐在一個巨大的竹筍上。我們雖然不太清楚這樣的組合有什麼涵義，不過據說日本民間一般相信，「筍子生長的時候會打雷」。

猿圖

江戶時代中期（18世紀後半）

私人收藏

質樸這件事

若冲是個繪畫技術非常高超的實力派畫家，但另一方面，他又非常鍾愛「質樸」。歪斜不正的形狀或濃淡不均的上色方式等出於拙筆才產生的「可愛」，更令觀者感動。這幅作品重複畫了好多個伏見人偶這種質樸的民間工藝品，也是因為若冲熱愛質樸的緣故。

若冲這件伏見人偶圖的魅力在於布袋和尚們的可愛造形。作品中把好幾個這種姿態的人偶排在一起，讓可愛更加倍。

畫中安插的小物也是民藝品

布袋和尚手上拿著稱為「唐團扇」的中國風團扇。左下角掉出來的小東西可能是伏見特產「柚子盒」（柚子形狀的附蓋小容器），或是鄉土玩具「土鈴」（土製鈴鐺）吧。

伏見人偶
七布袋圖

江戶時代中期（18世紀後半）
國立歷史民俗博物館藏

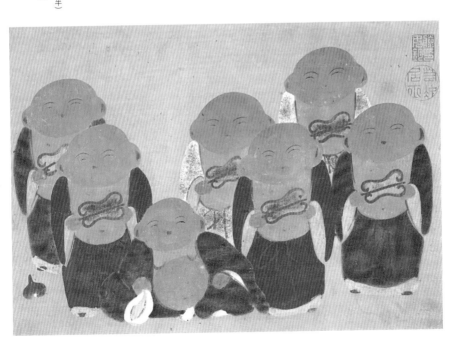

憐愛小小的生物

前文已經介紹過被賦予豪邁與詼諧色彩的「可愛若冲」作品，接下來要介紹的作品則是會讓人打從心底感受到可愛。這幅畫的主題是四季豆（也就是敏豆）與圍繞在其周邊的昆蟲們。畫家在以青色調淡墨烘染的背景之中，仔細地刻畫出一隻隻的螳螂、蜻蜓、蜈蚣、和蝗蟲等。

這種描繪小蟲、花草的「草蟲圖」在中國或朝鮮都是非常受歡迎的一種類型，若冲似乎也是從中國、朝鮮繪畫學習而來。不過，若冲的畫仍然具有獨創性。不管是昆蟲或植物，他都

描繪出與實體非常相似的樣態，而且成功傳達了各種不同形狀的趣味。

現在就來仔細觀察一隻一隻的昆蟲吧！花虻圓圓的眼睛、螳螂細細的腳、蜻蜓纖細的翅膀……可以感受到若冲面對這些小小生物時的想法，讓人覺得這些昆蟲們不管是哪一隻都很可愛。

「可愛」這個詞彙原本就是指從同情或體貼對方所產生的感情。若冲這件作品讓我們想起所謂可愛的原意。

胖胖的四季豆
四季豆和它的葉子都是圓圓的、令人印象深刻的可愛造形。

坐鎮在畫面正中央的螳螂
若冲很喜歡螳螂。腦中不禁想起其他好幾幅將螳螂安置於「特等席」的畫作。

與圓圓的眼睛對看
可能是馬蠅或是花虻。如果在現實中遇到的話，不假思索會馬上逃走，但在畫中這雙圓圓的眼睛瞧著我們看，實在非常可愛。

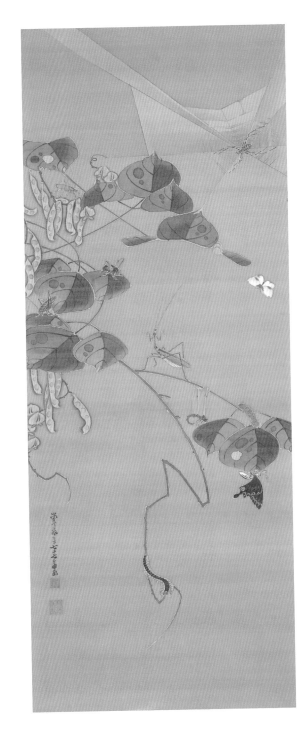

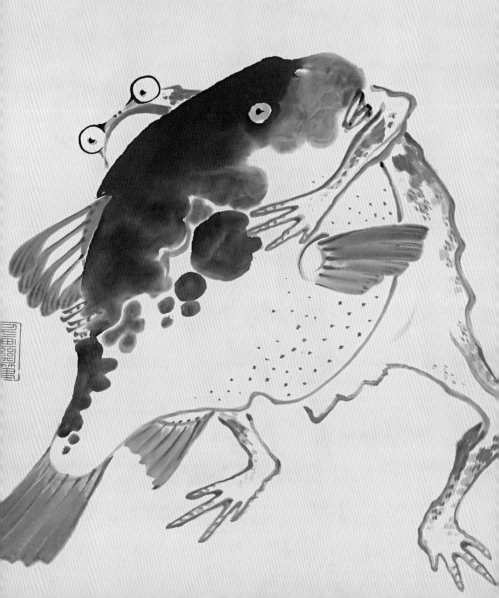

好多有如漫畫般的可愛繪畫

耳鳥齋

Nichosai
1751之前？～1802、1803左右

耳鳥齋是以其充滿諷刺和幽默的戲畫而聞名的大坂畫家。他曾經從事造酒業轉行到古董商，然後才成為戲畫作者。

耳鳥齋這種奇怪好笑繪畫的創作來源之一是「鳥羽繪」*。鳥羽繪的名稱來自於據說是《鳥獸戲畫》作者的鳥羽僧正，這種繪畫在18世紀的大坂非常流行。但耳鳥齋是在晚了將近一個世紀後才登場。他承襲了鳥羽繪那種隨性又帶點滑稽的畫法，用簡略的筆觸將人物或動物畫得有趣又好笑，作品大受歡迎。

桂樹枝葉交疊

享和3年(1803)
國立國會圖書館數位典藏

這是描繪2月第一個午之日（日本舊曆計算日期的方式），各地的稻荷神社所舉行的祭典「初午」。門前的攤販賣著狐狸、土鈴、布袋和尚的土製玩偶。面朝這邊的布袋和尚模樣很可愛。

38

耳鳥齋創作的書籍有《繪本水或天空》、《桂樹枝葉疊》、《畫本古鳥圖賀比》等，每一本都像是用現代漫畫般的筆觸描繪而成的奇怪搞笑畫集。

可愛的風景　春夏秋冬

《桂樹枝葉疊》是耳鳥齋去世後才出版的版畫集。後人推測書名具有如下涵義：「月光下桂樹枝葉的形影交疊，12個月的月日也循環疊合」，而書中也呈現了四季更迭的風俗。本書從「可愛」的角度選擇了三個場景。

★浮世繪的一種樣式，類似現代的漫畫。

★日本文化對於時間流轉有其獨特的感受性，一年之間歷經春夏秋冬的四季循環，然後下一年新的四季又會重疊在舊的時間之上，如此新舊四季不斷似同而異地反覆交疊，所以桂樹枝葉交疊才會讓人聯想到四季的推移及疊合。

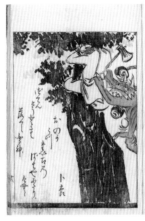
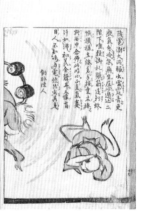

這裡描繪了一個滑稽的場面：隨著雷聲大鳴而掉到地上的雷神，攀掛在因為害怕打雷而爬上樹的人腳上，並且想要爬回天上去。雷神非常困擾的表情有一種撒嬌的可愛

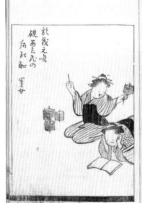
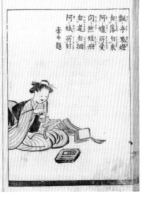

這裡聚集了手拿線圈或在讀書等不同姿勢的小女孩，這是江戶時代的女子聚會，呈現出七夕特有的風俗習慣。拿著線圈的小女孩正在向織女、牛郎這兩顆星星獻上五色線，祈求自己的裁縫手藝能夠進步。右邊的小女孩則是用芋頭葉子的露水磨墨，將願望寫在短冊★上（據說這樣願望就會實現）。看起來像卡式錄音帶的物品其實是硯台。

★用於寫短文的紙片，通常做為七夕寫願望的紙條。

可愛的「略畫式」大受歡迎

蕙齋是活躍於江戶時代中期至後期的畫家。一開始他以「北尾政美」這個名字成為非常知名的浮世繪畫師，不過在31歲時，他成為美作國（現在的岡山縣）津山藩松平家的御用畫師。

在當時，從浮世繪畫師晉升為御用畫師是很難得的事。蕙齋落髮為僧，並將身為浮世繪畫師的姓氏「北尾」改成了母親的姓氏「鍬形」。

蕙齋從刊行「略畫式」系列作品後開始受到大眾關注。人物、山水、花草等各種母題成為蕙齋流「略畫」的素材對象，其中特別「可愛的」作品是寬正9年（1797）刊行的《鳥獸略畫式》。

最近這幾年日本郵政推出的「動物系列」郵票也採用了他的作品，以完全不輸現代插畫的可愛形象引發了熱烈討論與關注。

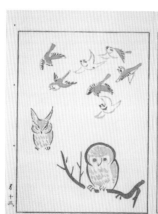

鳥獸略畫式

初版為寬政9年 (1797)
私人收藏

這是一本將動物或鳥類、魚類、昆蟲等各種生物都畫得很可愛的、類似範本的畫冊。這種略畫式系列的刊物還有《人物略畫式》、《山水略畫式》。

鍬形蕙齋

Kuwagata Keisai
1764〜1824

陸、海、空的可愛生物們

以極少數的筆劃，成功地傳達了生物的可愛特徵。
青色小鳥是「擠在一起」(mejiro-oshi) 的綠繡眼 (mejiro)。
(譯按：此處有日文語源諧音的趣味)

正面、側面、俯視
從各種角度來畫

以各種角度描繪的動物姿態非常有趣。以
下是從正面看到的烏龜，以及被翻過來、
仰面朝上的烏龜。

樸拙的描寫方式

孕生「可愛」

——與謝蕪村

江戶時代後期是各形各色畫家競相爭鳴的時代，其中，與謝蕪村是一位特別綻放異彩的畫家。

就算是與這本書裡介紹的若冲、應舉、蘆雪等人相比，蕪村的不同之處也是非常鮮明。相對於若冲等三人身為專業畫家，理所當然擁有卓越技術，蕪村則是活躍於俳諧世界的文人畫家，也就是著重內心的表現更勝於繪畫技術，因此蕪村的描寫方式被認為比較「樸拙」。然而，能夠慧眼看出這種樸拙趣味的人，並且將這種生澀的描寫方式轉變成一種與現代「拙巧」風格相通的藝術，也是蕪村這位畫家。在「可愛繪畫」的歷史上，蕪村發揮了重大作用。他創作了許多以俳諧世界為主題的「俳畫」。所謂俳諧，是類似於日本自古以來和歌的一種文學形式，由想要突破高雅藝術的人們所創作出來。俳諧的內容並非和歌世界偏好的那種高尚主題，而是出於可以歌詠「滑稽」、「可笑」（有時包含庶民的流行話題）的精神所產生的作品。蕪村是致力於用繪畫來表現俳諧世界的畫家。他那種雖然「樸拙」卻又富有韻味的描寫方式，與俳諧特有的主題的趣味相輔相成，於是造就了蕪村那些令人感到「可愛」的繪畫作品。

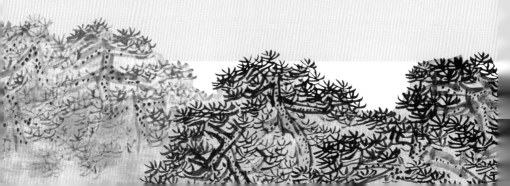

與謝蕪村

Yosa Buson
1716～1783

「非專業」的感覺不錯

「油菜花呀，月升東方，日西沉。」

「春之海終日搖曳，蕩漾呀蕩漾。」

即使不曉得蕪村這個名字，但只要念出這麼一兩句，很多人應該就會想起來「啊！就是那個寫俳句的人」吧！

現在人們所熟知的俳人（寫俳句的作家）蕪村，其實在江戶時代也是一位有名的畫家。

不過，蕪村雖然這麼有名，關於他的生平經歷，卻沒有太多明確的記載。我們從一些資料可以得知，蕪村生於大坂，在20歲左右前往江戶，拜師於俳人早野巴人的門下。巴人去世後，他到各地流浪，之後移居京都；有一段時期他到丹後深造，潛

心於繪畫創作，然後再度回歸，成為一名畫家，活躍於京都。

蕪村並非職業畫家，而是以業餘愛好者的身分，傾心致力於畫畫及創作俳句，這是「文人畫家」特有的生活方式。他對自己在技術面上的「非專業」感到自豪，並且認為「樸拙」的表現才能反映出深厚涵養與清高心境，在這種文人畫思想的背景之下，蕪村用稚拙的線條描繪出豐富的俳諧世界，廣受大眾喜愛。

*自畫贊，意指畫家在自己的畫上題寫詩文。

44

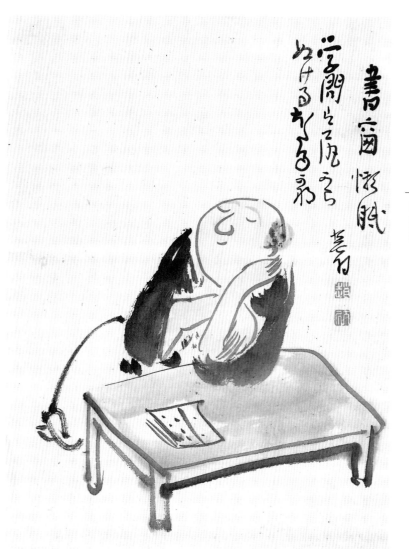

「所謂學問」自畫贊 * ｜ 江戸時代中期（18世紀後半）

私人收藏

如果配上對話框的話 就是「ＺＺＺＺ……」

畫中托腮的男子閉著眼睛，好像很舒適。他的雙手手腕交纏的方式有點奇怪，似乎是不太合理的姿勢，但小睡瞇一下就是這個樣子。仔細一看，桌上的書是闔起來的。這是一開始讀書就早早放棄，把書闔上，還是根本在要讀書之前就睡著了呢……。

繪畫表現帶有「稚拙」之味的蕪村，在這幅畫中的描寫方式實在非常高明。他把頭到喉嚨的部位畫成一個圓形，快筆俐落地畫出表情等等，落筆既簡單又隨興，整體呈現出一種「悠閒感」。

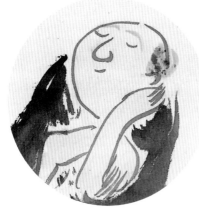

打瞌睡的範本
睡到手滑，突然驚醒，讓人想起典型的打瞌睡情境。

学問は
尻からぬける
ほたるかな

學問從屁股溜走
一閃一閃螢火蟲

這句話的意思是：「即使使用功唸書，這些知識就像螢火蟲屁股的光那樣，一閃一閃地瞬間即逝。」說到螢火蟲，就會想起古人車胤的故事，他在夜裡靠著螢火蟲的微光用功讀書，最後功成名就，這段故事非常有名。日文的慣用句「從屁股溜走（＝左耳進、右耳出）」也是從螢火蟲屁股發光聯想而來。蕪村結合了車胤的故事和日文慣用句，創作出這首俳句。

可愛的醉鬼

畫中是位綁著紅色頭巾、引人注目的可愛男子，一旁還有個葫蘆瓢掉在地上，看起來像是個醉鬼。

大多數人通常不想與現實中的醉漢扯上關係，但是這幅畫中的醉漢不太一樣。

圓圓的臉加上踉蹌開心的腳步，這醉漢怎麼這麼可愛。45頁的瞌睡圖也是這樣，蕪村真是擅長把男子可愛的一面畫下來的天才。

「遇見又平」自畫贊

又平に
逢ふや御室の
花さかり
遇見那又平
御室櫻花燦爛時

這句話的意思是：「在櫻花盛開的御室，遇見了開心跳舞的又平。」御室是指京都仁和寺，以花期較晚的八重櫻聞名。又平是近松門左衛門（日本江戶時代前期劇作家）虛構的人物，被比擬為浮世繪始祖岩佐又兵衛，出現在近松原創的淨琉璃劇本中（譯註3），是一個相當受歡迎的角色。

江戶時代中期（18世紀後半）
公益財團法人阪急文化財團
逸翁美術館藏

「忘我地跳舞！」好可愛

首先，吸引觀者目光的是穿著花紋浴衣的女子。她的表演直達指尖，全力展現身體線條的美感，沉醉在美妙的舞蹈裡。右上方那位手持折扇的男子也一樣，他把手收進袖口內、張著嘴忘我地跳舞。在他前方的男子好像在跳舞或是做些什麼似的，是個有點謎樣的人物，不過，若比對蕪村其他畫作，可以推想他大概就是拿著樂器的琵琶法師。還有，畫面最下方戴著花笠（日本傳統祭典跳舞時戴的斗笠）的傢伙。他張開雙腿、跟著節奏大步跳舞的模樣，也為畫面增添了趣味。

蕪村雖然被認為是「拙巧」風格的始祖，但這件作品所描繪的人物的肢體動作及姿態、各種豐富的表情，洋溢著無限魅力，不是輕易貼上標籤所能定義的。

四五人に月落かゝる踊かな

只剩四五人月漸西沉舞繼續

這句話的意思是：「熱鬧的盂蘭盆節舞會，夜色漸深，如今只剩下四五人在跳舞，月亮漸漸西沉。」節慶舞會一開始熱鬧盛大，漸漸的少了一個人、兩個人，到最後只剩下非常喜歡跳舞的人還在。與謝蕪村將這個情景寫成俳句。

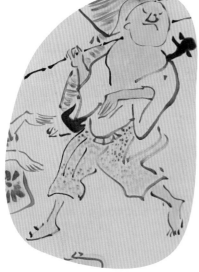

背上那個是琵琶
瞎眼的琵琶法師也隨著音樂享受跳舞的樂趣。

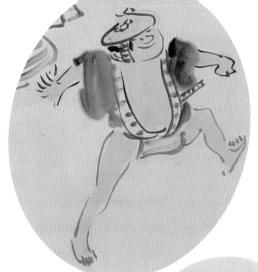

忘卻工作
盡情跳舞

江戶時代為武士工
作的僕人，也在盂
蘭盆節的舞會之夜
忘我地盡情跳舞。

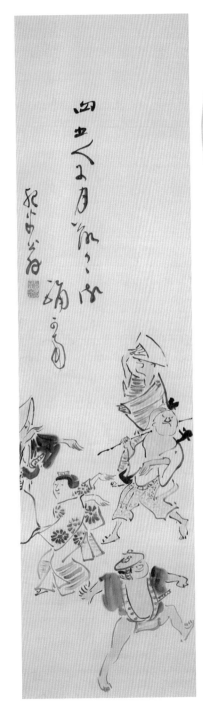

「最後四五人」自畫贊

私人收藏

江戶時代中期（18世紀後半）

追求極致舞蹈

連手指尖也非常講
究，全神貫注地跳出
舞蹈極致之美的人
們。

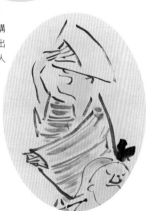

讓人目不轉睛的圓鼻子

蕪村親手書寫的長篇贊文佔據了畫面一大半。那些文字雖然值得深入細細吟味，但引人注目的焦點還是在於兔子很可愛吧！

兔子那大大的頭、微微駝著背的姿勢，還有非常圓的鼻子，好像現代的卡通人物設計。這種畫兔子的方式在江戶時代就有了嗎？還是畫壞了呢？也就是說，讓人懷疑是不是不小心滴落了墨汁？但是，蕪村其他相同主題的作品也是用類似的畫法描繪鼻子，由此可知，這是蕪村刻意用來描寫「可愛」的方式。

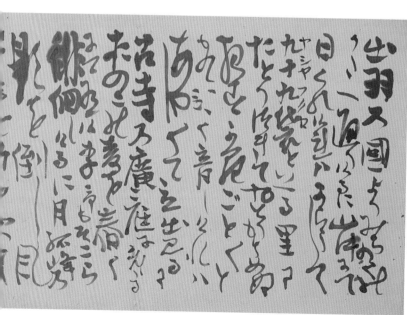

水墨暈開的鼻子很可愛

非寫實的大鼻子，好像卡通角色，是可愛的重點。微微往前垂下的耳朵也惹人憐愛。

「乘著涼意」自畫贊

江戶時代中期（18世紀後半）

私人收藏

涼しさに
麦を月夜の
卯兵衛哉

乘涼意月夜搗麥
卯兵衛是也

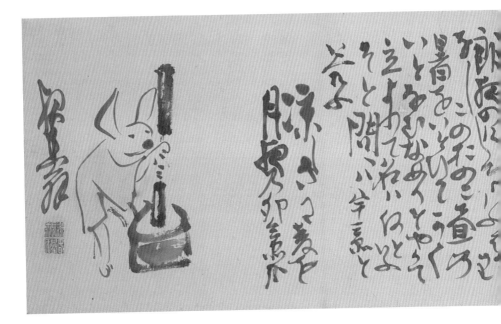

這句話的意思是：「躲避白天的炎熱，在月夜裡搗麥的是名為卯兵衛的男子」。蕪村的贊文這麼寫著：「從出羽國到陸奧的途中，走到山裡，暮色已至，抵達九十九袋這個村落求宿一晚。終夜聽著勾咚勾咚的聲音，感到古怪不可思議，所以到外面看看，發現古老的寺廟庭院中，有一個老人正在搗麥。我（蕪村）也在附近徘徊散步，看到月色照亮山間，清風吹過竹林，有一種無以言喻的奧妙趣味。這位男子好像是因為討厭白天的炎熱，而在深夜裡工作。詢問他的名字，他回答叫做『卯兵衛』」。這是從「卯兵衛」這個名字聯想到兔子而創作的諧音俳句。

有如電影般的絕妙構圖

前景有個火爐，後方是興味盎然地談著百物語的人們。所謂百物語，是指夜晚時大家聚在一起，每人輪流說一個怪談，這是江戶時代非常流行的遊戲。在蕪村親自題寫的贊文中提到：怪談數目未滿百，倒是創作了將火桶比喻為怪物的詩句。

火爐的圓形眼睛真可愛，吸引觀者目光，但那賊笑的表情似乎在計畫著什麼。那幾個半開玩笑聊著怪談的人們，之後真的遇到火爐怪物，會嚇一大跳吧——能夠在腦海中浮現這樣的場景，或許可歸功於畫家運用透視法，將火爐安排於前景，將人物安排於後景，有如電影分鏡畫面般的構圖效果。

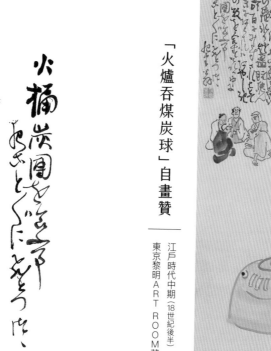

「火爐吞煤炭球」自畫贊

江戶時代中期（18世紀後半）
東京黎明ART ROOM藏

火桶炭団を喰ふ事
夜ごとぐにひとつつゝ
一夜吞一個

意思是：「火爐每晚吞噬一個煤炭球。」也就是由火爐裡將炭火燃燒的樣子，把火爐比喻成吃煤炭球的怪物。

大受歡迎的凹凸拍檔

「雪月花」自畫贊

江戶時代中期（18世紀後半）
公益財團法人阪急文化財團
逸翁美術館藏

共度雪月花[*]

結成三世緣

雪月花

つゐに三世の

ちきりかな

意思是：「隨著四季更迭，一起遊賞自然風物，逐漸結成主僕關係。」所謂三世之緣，指的是歷經過去、現在、未來三世的主僕緣分，在日本被認為比親子或夫妻的緣分更為深厚。

★日文「雪月花」意指大自然的美景。

這幅畫描繪的是《平家物語》等故事中廣受歡迎的人氣組合──弁慶與牛若丸。弁慶手裡拿著象徵他個人標誌的薙刀、身穿盔甲，看起來英勇威武，但是他那張大圓臉上卻長了好像卡通老鼠般往左右橫生的鬍鬚，一副討喜的模樣。另外，牛若丸的臉部是用短筆簡單勾勒而成，全身散發出很不可靠的氛圍，簡直沒有武士的風範，這兩人對比的模樣，讓人莞爾一笑。

53

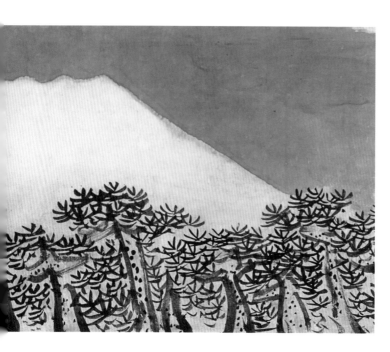

以粗率的畫法
表現美麗與可愛

富岳列松圖

江戶時代中期
（18世紀後半）
愛知縣美術館藏
（木村定三藏品）
重要文化財

硬生生地擠入橫長的畫面

彷彿是畫面整體被上下壓扁的橫長構圖。
當觀者感覺到「是不是有點太勉強了？」
的時候，作品本身就產生了一種奇特的趣
味。如果放眼整個畫面，會注意到畫面左
邊的墨色較淺淡，有一種說法是畫家想呈
現突然下了一場陣雨，也有人認為這是空
間深度的表現。

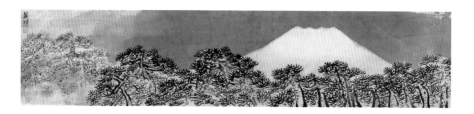

人們在什麼時候看著畫會感覺到「可愛」呢？像50頁的兔子，理所當然是可愛的題材，但是不只如此。畫法本身也能表現出「可愛」。

這幅畫充分展示了這一點。富士山像是被壓扁的形狀，松樹則是以粗線條率性地描繪而成。結果，這兩種要素融合在一起，就形成美麗又可愛的畫面。

這件作品是蕪村在65～70歲之間所創作。畫中是哪個季節？是晴朗的藍天或是下雪的天空？——沒有贊文提示，也沒有任何明確的線索，但是從畫面上可以感覺到時間緩慢地流動。繪畫風格被評為「稚拙」、「樸素」的蕪村，在晚年確立了這種美麗、可愛又富含詩意的風格，有如簡單的插畫但完成度又很高。

55

文武雙全的豪傑
畫出「放鬆可愛的」繪畫

遠藤日人

Endo Atsujin
1758～1836

遠藤日人是活躍於江戶時代中期到後期，在仙台當地赫赫有名的俳人。2019年府中市美術館舉辦「叛逆不羈的日本美術（へそまがり日本美術）」特展，介紹了他的作品，那種「放鬆又可愛」的畫，使他成為備受關注的畫家。

從日人的可愛繪畫給人的形象，很難想像他曾經是仙台藩士，以擅長鈴鹿流長刀聞名，武藝之高超在仙台藩內無人能出其右。當時有一本名著《甲子夜話》，記載日人「頗具才學，亦有武心，是為矍鑠老翁」。從文獻上看來，他是一位文武雙全的豪傑之士。另外，關於日

飛たかる
木の葉ふまへて
啼く蛙（なくかわず）

腳踩飛落葉
耳聞青蛙鳴

青蛙相撲圖

江戶時代後期（19世紀前半）
私人收藏

意思是：「穩穩地踩著好像會被風吹走的落葉，青蛙正在鳴叫」。就像小林一茶的俳句也描寫過的意象：「一腳踩上款冬葉，呱呱青蛙鳴」，在俳諧的世界裡，葉子是很有意趣的主題，也是突出青蛙奇特之處的重要配角，因而出現在各種俳句作品裡。

人還曾流傳一則異想天開的軼聞：他曾經花費三年心血，嘗試搭建一座從對馬島到釜山海岸的船橋＊，但後來功虧一簣。

肌肉強健的相撲力士和可愛的圍觀群眾

筋骨隆起的青蛙緊抓著對手，正在相撲搏鬥。日人畫過幾張青蛙相撲的作品，而這件作品精彩的地方在於它「展現力量的畫風」。不過，畫面上還是充滿著「可愛」的要素，關鍵就在圍觀的群眾。身為主角的兩位相撲力士在中央，觀眾從左右方探出身來的姿態實在太過可愛。還有小小的裁判也是可愛到不行。

＊「船橋」是指用多艘木舟並排連結兩岸，並在船隻上架設木板，作為臨時使用的渡橋。

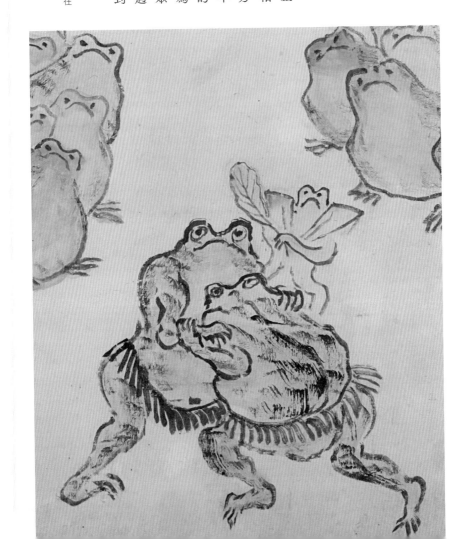

以樸素的可愛
描繪俳句的世界

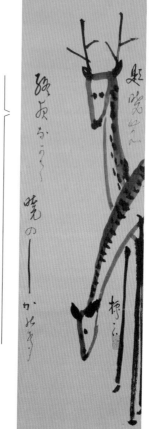

意思是：「一整晚都很安靜，將近清晨才引吭高鳴，鹿的啼聲。」這首俳句應該是參考了《萬葉集》的：「傍晚小倉山鹿鳴，今宵無聲入夢鄉」這首俳句吧！

終夜（よもすがら）
なかて暁の
しかの声

終夜靜無聲
破曉鹿方鳴

鹿圖

江戶時代中期（18世紀後半）
鳥取縣立博物館藏

三浦樗良

Miura Chora
1729～1780

三浦樗良是活躍於江戶時代中期的俳人。他出生於志摩，為鳥羽藩士之子，14歲時因父親辭去藩士的工作而移居到伊勢，並走向俳諧之路。

三浦樗良在45歲左右時，遇見了比他大13歲的蕪村，之後便經常前往京都與蕪村一派的人士交遊。蕪村的名句「油菜花呀，月升東方，日西沉」是「歌仙（多人一同創作連句的活動）」的「發句（連句的第一句）」，樗良接續蕪村的句子，詠出「山遠白鷺掩春煙」這句俳句。

歌詠旅途中所見所聞的情景，寫成俳句，再繪製成畫，這種生活曾讓樗良有段貧困的

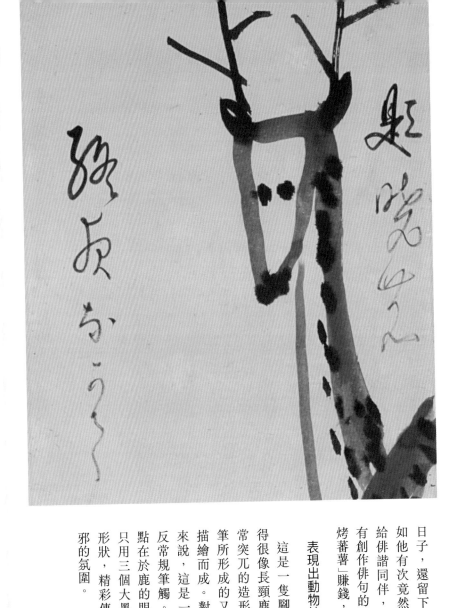

表現出動物純淨之心的造形

日子，還留下一些小故事，例如他有次竟然想強迫推銷畫作給俳諧同伴，還有因為窮到沒有創作俳句的靈感而想要去「賣烤蕃薯」賺錢，卻被妻子制止。

這是一隻腳長、脖子長，畫得很像長頸鹿的鹿。實在是非常突兀的造形。這是以側鋒拖筆所形成的又粗又稚拙的筆觸描繪而成。對於稍懂繪畫的人來說，這是一種眾所皆知的違反常規筆觸。這幅畫可愛的重點在於鹿的眼睛和鼻子。畫家只用三個大墨點塑造出眼鼻的形狀，精彩傳達了動物純真無邪的氛圍。

蕉村風格的可愛繪畫

加藤逸人

Kato Itsujin
1774～1829

蕉村確立了「稚拙」或「樸素」這種耐人尋味的繪畫表現。那種兼具可愛與詩意的風格在當時廣受歡迎。從可愛的江戶繪畫史的觀點來看，這是極為重要的一件事。我們現代人認為畫得不好但很有韻味、所謂「拙巧」風格的作品很好，這種觀感或許就是源自於此。

加藤逸人是擅長上述那種蕉村風格可愛繪畫的俳人之一。他在家中舉辦俳席，邀請畫工、雕刻師、印刷師傅、裝訂師傅等人，在當場製作書籍並發送給眾人，據說極盡奢華。

★俳席是指俳人同好共聚一堂，創作、吟詠俳句的雅集。

稍微醜醜的線很好

蕉村畫作的魅力在於線條。雖然很稚拙，但是富有韻味。

在逸人的《蟲之聲》一畫裡，收錄了幾幅與中村芳中的《光琳畫譜》相同主題的作品。芳中的畫原本是運用美麗色彩來表現，逸人則採用「蕉村風」重新詮釋。他使用了略顯笨拙的線條和絕妙的簡略造形，營造出有趣的畫面。

出自與謝蕉村編、畫的《安永甲午歲旦》

安永 3 年 (1774)
早稻田大學圖書館藏

用類似蕉村風格的樸素線條所描繪的人物畫。

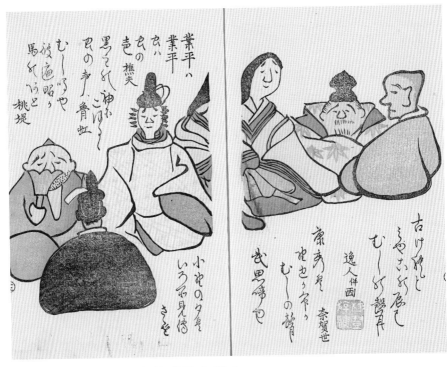

古け給よ
うちのなな志がた原に
むしのねをきくは
逸人伴函
康秀是
むしの声も
建也の谷り
むしの弾ぐ
奈賀世
我思ふ声也

古の
壺撫笑
黒てられ神われ
思の声鲁虹
むし〜わらや
彼画照り
馬紅いふと桃堤

業平ハ
業平
古ハ
むし〜わらや
いろ石見え侍
さを

小池の夕を

出自加藤逸人編、畫的《蟲之聲》

文化 11 年 (1814)
早稻田大學圖書館藏

出自中村芳中
《光琳畫譜》

享和 2 年 (1802)
國文學研究資料館藏

這是主題和構圖都相同的兩件作品。但因為線條的畫法不同,人物的頭型、臉型、身型等也略有差異,所以產生兩種不同的氛圍,讓人乍看之下無法察覺到這兩件作品的相似性。

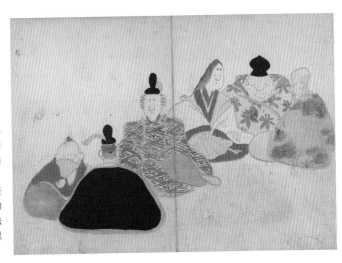

忠實再現 可愛的題材
——圓山應舉＆歌川國芳

本書到目前為止介紹的畫家，都是運用簡化或變形、樸拙的畫法等，以「造形」來表現可愛。這一章要介紹兩位畫家，他們則是直接關注動物或小孩等這些原本就很可愛的存在，「如實地」描繪這些題材。那就是圓山應舉和歌川國芳。

或許有人會認為，把可愛的物體畫下來就會成為可愛的畫是一件理所當然的事，但是事實並非如此。無論是描繪小孩子的畫、或是描繪動物的畫，現在我們看了覺得「可愛」的作品，是在江戶時代才正式登場。為了表現出可愛需要新的描繪方法。活躍於18世紀京都的畫家圓山應舉，發明出「真實的可愛」這種新的畫法，開創出「可愛繪畫」爆發式大流行的契機。

另一方面，歌川國芳純熟運用西洋畫法中的透視法與明暗對比法，形成出類拔萃的描寫能力，再加上卓越的構圖能力，於是成為19世紀大受歡迎的浮世繪畫師。他的作品涵蓋了從歷史主題到風景的各種題材，現在則以「貓的畫家」著稱。愛貓如他甚至還替貓取了戒名（譯註4），捕捉特立獨行的貓兒「真實的一舉一動」，並畫成作品。

圓山應舉

好像活生生的動物就在那裡

Maruyama Okyo
1733~1795

應舉活躍於18世紀的京都，同時期還有以伊藤若冲、與謝蕪村為首的許多獨樹一格的畫家。其中，應舉因為作品具有與傳統繪畫完全不同的真實感，而大受歡迎。

應舉出生於丹波國桑田郡穴太村（現在的京都府龜岡市內）。他身為務農家庭的次男，十幾歲時就到京都的商人家「奉公」〔譯註5〕。一開始他在吳服店（傳統和服店）工作，接著又到了販售玻璃製品的商店工作，這時候他開始學習繪製「眼鏡繪」（浮世繪的一種），這個經歷被認為是應舉追求寫實繪畫的一個契機。眼鏡繪是一種

強調透視法所繪製而成的作品，只要透過鏡片一看，就會感覺真實的風景彷彿在眼前展開。

後來應舉自立門戶成為畫家，運用寫實技法描繪風景、人物等各式各樣的題材，而他最擅長的類型之一就是「可愛的動物」。以前的繪畫都只能掌握到某種程度的特徵，但應舉跳脫了以往的畫法，仔細觀察動物的細節，在畫面上呈現出彷彿真實動物般的姿態。

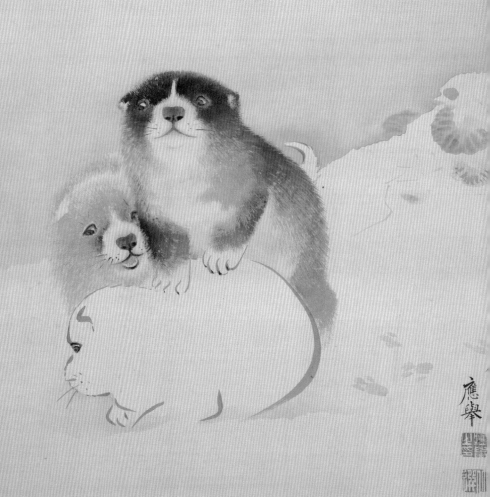

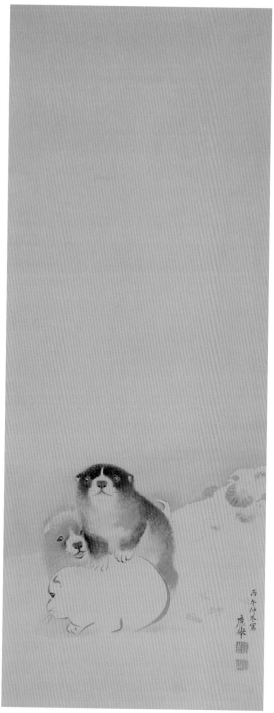

圓山應舉

打滾玩耍的毛茸茸小狗

雪中三隻小狗圖

天明6年（1786）

私人收藏

在應舉擅長的「可愛動物」繪畫之中，特別受到歡迎的是「可愛的小狗」。《雪中三隻小狗圖》是他54歲時的作品。把爪子搭在白色小狗身上的黑色小狗那毛茸茸的狗毛和頑皮的眼睛，被壓在下面的白色小狗一副力撐著的模樣，以及棕色小狗從後面害

麥穗小狗圖

明和7年（1770）

私人收藏

羞偷看的臉……可愛的特點不勝枚舉。畫家在小狗後方留下寬廣的空間，表現出小狗的微小，這種構圖也十分高明。《麥穗小狗圖》是應舉38歲時的作品，畫家忠實地描繪出小狗毛躁的狗毛和淡褐色的眼睛等，有如一幅寫生圖。畫中小狗的身體倒向一邊，嘴裡還叼著麥穗，應舉精湛地表現出小狗平常這種搖搖晃晃四處走動的特徵和可愛的模樣。

明和庚寅仲夏寫

應舉

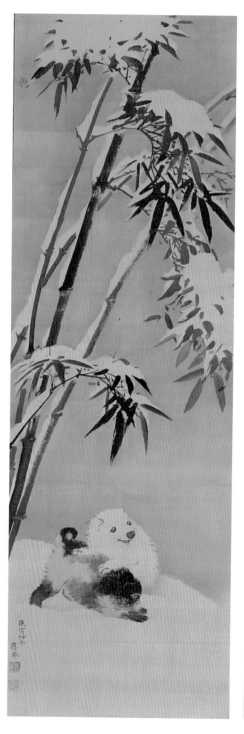
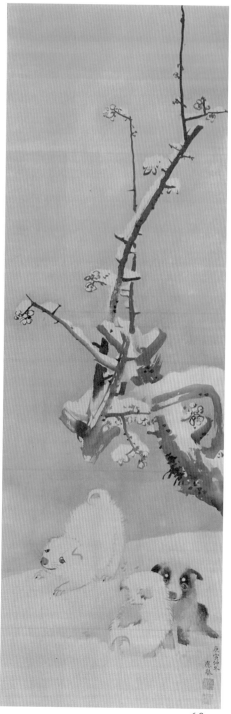

宇宙無敵的可愛角色

圓山應舉

宗達的小狗或若冲的小狗都很可愛，但是應舉的小狗，從「栩栩如生」這點來說，與以前的小狗圖有著決定性的差異。應舉是第一位畫出「既寫實又可愛」的小狗圖的畫家。令人耳目一新又宇宙無敵的「可愛角色」從此誕生。

這件作品無疑充滿了上述那種「栩栩如生」的小狗。它與67頁的《麥穗小狗圖》繪製於同一年。蓬鬆的狗毛、淺淡到幾乎不著痕跡的輪廓線、細緻的濃淡表現等，充分展現出應舉初期畫狗的特色。

畫中描繪的其實是非常愉快的情景。左邊這幅中，白狗把爪子搭在黑

狗身上，被壓垮的黑狗彷彿發出低吼的聲音，讓人很想幫牠加上漫畫的對話框。而右邊這幅中，描繪的是後方的一隻白狗和前方的兩隻狗，後方的白狗一副想和左幅裡的兩隻狗一起玩耍的樣子，正準備跳到左邊那幅圖中。前方那兩隻活力十足的小狗則是非常乖巧地坐著。和人類的小孩一樣，現實世界中當很多隻小狗聚在一起的時候，也會看到很多不同的個性。

雪中竹梅小狗圖

明和7年（1770）
山形美術館藏（㊉長谷川藏品）

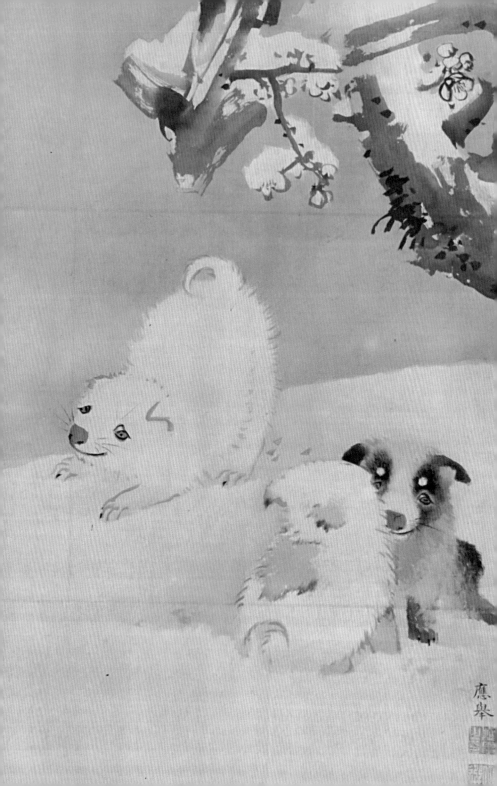

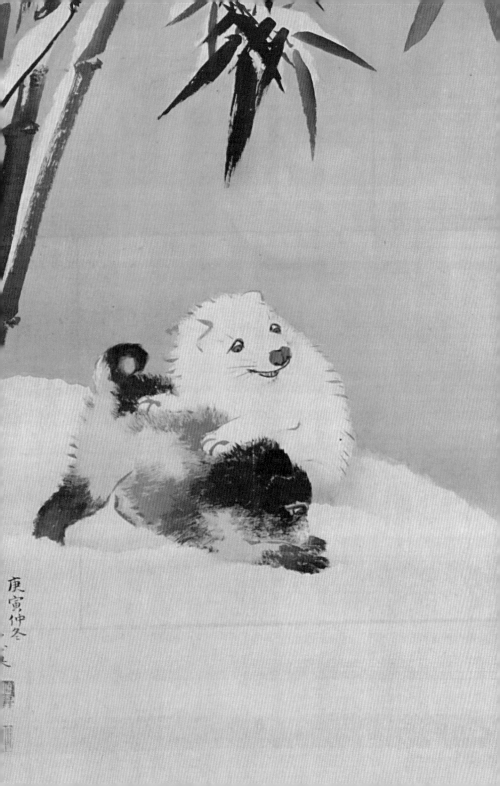

「勇猛又可愛的老虎」誕生

老虎這個主題在日本是以中國和朝鮮繪畫為基礎、自古以來就有的繪畫題材。可是，畫家們幾乎沒有機會看過真正的老虎，所以畫出來的老虎總是有點不可靠，或是有點滑稽，一直沒有辦法畫出展現猛獸特質的老虎圖。在這些畫家中，應舉是那個追求「真實的老虎」的畫家。他觀察真實老虎的毛皮，進行寫生，盡可能畫出接近老虎真實的樣貌。

這件作品是應舉經過各種實驗，打造出老虎真實感的嶄新創作，畫於他40歲左右。圖中虎毛的紋樣，與他現存的另一件毛皮寫生圖一模一樣。老虎四隻腳朝向不同方向的狀態、那上

半身稍微扭轉的姿勢、往斜上方看去的視線，以及從後方伸出來的尾巴……這些全部搭配在一起，就形成了一種具有立體感的老虎彷彿真的坐在那裡的氛圍。

應舉不是單純地將老虎描繪成「恐怖的猛獸」。而且，這隻毛茸茸的老虎看起來軟綿綿的，感覺很柔和，如果仔細看他的坐姿，其實與小狗幾乎一模一樣。應舉想像的老虎是勇猛之中還帶有一點「可愛」，所以畫出了令人一看到就很開心而且又寫實的老虎圖。

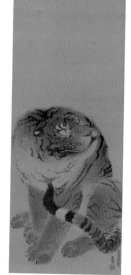

虎圖

安永4年（1775）
私人收藏

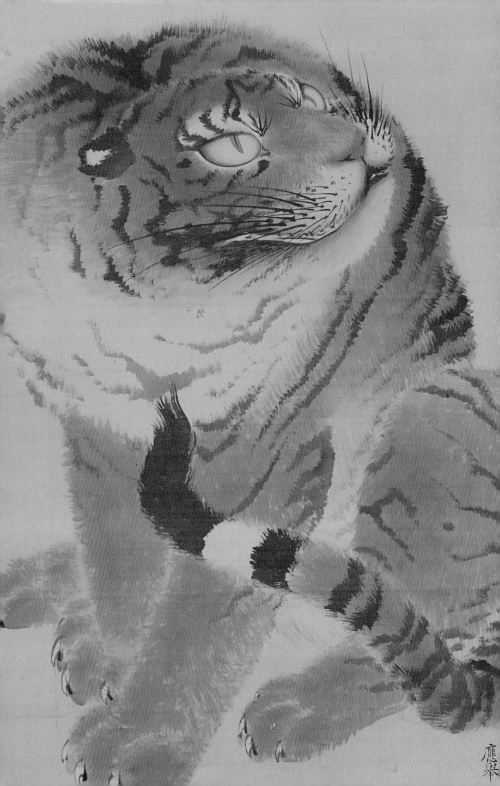

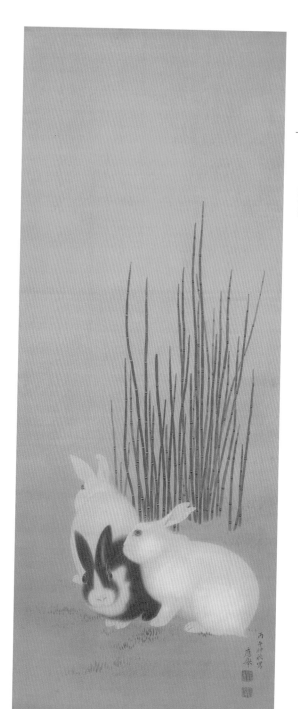

圓山應舉

毛茸茸、
閃亮亮的白兔

木賊兔圖

明和6年（1786）
靜岡縣立美術館藏

日本原生的兔子有三種，分別是棲息在本州的野兔、奄美大島的琉球兔、以及北海道的鼠兔。這件作品描繪的兔子，很明顯是日本中世（約11世紀後半～16世紀）以後隨著歐洲船艦而傳入日本的穴兔。可見應舉的描法。

寫非常寫實，已經到了能夠判定品種的程度。

畫中兔毛蓬鬆感的表現只能說太令人讚嘆了！白兔彷彿散發著光芒，這種營造亮光的效果也是應舉擅長的技法。

74

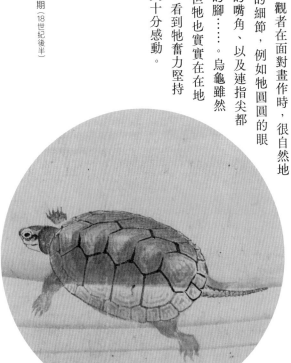

烏龜獨自堅持的模樣令人感動

遊龜圖

—— 江戶時代中期（18世紀後半）
私人收藏

從烏龜尾巴的長度來判斷，畫中這隻烏龜應該是日本石龜吧！應舉畫過很多烏龜圖，但這次從「可愛的」角度出發，選了這幅作品。

畫作重點在於烏龜「孤獨的樣子」。由於畫家只描繪了一隻烏龜，觀者在面對畫作時，很自然地會關注這隻烏龜的細節，例如牠圓圓的眼睛、好像在微笑的嘴角、以及連指尖都仔細描繪的小小的腳……。烏龜雖然只是個小生物，但牠也實實在在地生活在大自然中；看到牠奮力堅持的模樣，不禁令人十分感動。

順著水漂流

烏龜在水中搖搖晃晃的放鬆模式，讓人覺得好療癒。應舉用行書所寫的落款也很符合這幅畫的氛圍。

從雲中浮現的四隻白鷺

應舉在20多歲到30多歲期間創作了許多水墨畫。這件作品是他37歲時的創作。他在這個時期繪製了許多實驗性的作品，但是這幅畫與那些實驗性作品全然不同，彷彿開啟了另一個世界。

在白色的紙上浮現四隻白鷺。背景是淺淺的灰色，白鷺的身體以留白方式呈現。這種筆觸非常大膽，與應舉原本最具個人特色的纖細畫法完全不同。四隻白鷺作斜向排列，但觀者不太清楚牠們在做些什麼。白鷺彷彿是從雲中探出頭來，與以往畫家總是精密計算好的構圖不同。會不會是應舉隨意揮灑畫筆之後，從留白部分的形狀聯想到白鷺，因而完成了這幅畫……這麼一想，彷彿連畫家創作這幅畫時的場景也浮現在我們眼前。

讓不確定的形狀成功轉變成白鷺的造形，而且看起來很可愛的關鍵，就在於鳥嘴和眼睛。畫家使用濃墨進行最低限度的描寫，用點的方式表現眼睛，真是有種說不出來的可愛。

明祒巳田季春寫
應舉

76

鷺圖

明和6年（1769）
大都會美術館
(The Metropolitan Museum of Art) 藏

細緻刻畫的「彩色版」麻雀畫

應舉在寬政7年7月17日去世，享年63歲。這件作品大約是在他去世前4個月時所畫。應舉有好幾幅描繪麻雀的作品傳世，不過多半是以水墨為主，這件則是非常少見的「彩色版」。這幅畫的筆觸紮實、色彩厚重，讓人感覺到有如西洋畫般的質感。

麻雀從日本中世（約11世紀後半～16世紀）起就被當作繪畫的題材，而在江戶時代中期的京都，更是畫家們喜好的主題。仔細一想，「可愛的事物」僅依靠抽象的主觀心情是無法成立的。首先需要有覺得可愛的具體投射對象，例如小孩或動物等，才能成立。就像現代人喜歡熊貓或貓咪一樣，人們抱持好感而看作是「可愛的事物」的對象，當然也會根據時代的不同而有流行的差異性，對於18世紀的京都人來說，應該就是小狗或麻雀吧！

從這幅作品畫面下方所描繪的三隻小巧雅致的麻雀，似乎流露出應舉珍愛這些小小生命的心情。

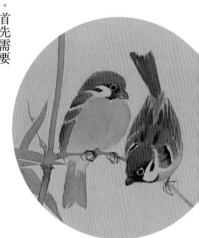

截取三隻麻雀、三種姿態的瞬間

這三隻麻雀各有不同姿勢，若觀察每一隻，就可以發現當時人們是被麻雀的哪些地方所吸引。

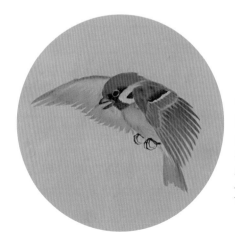

彷彿現在也在吱吱啾啾

這隻麻雀張開翅膀、正在鳴叫。圓圓的眼睛和臉頰黑色的斑紋，以及小巧輕盈的身體，都是可愛的焦點。

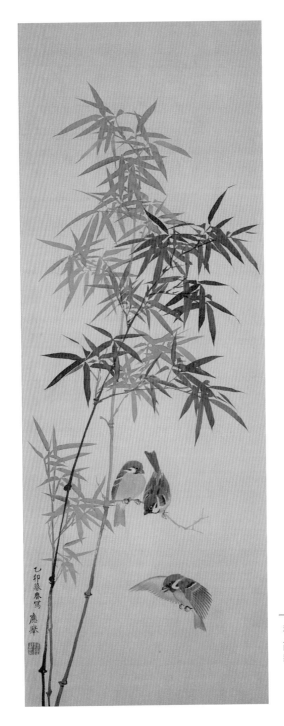

竹雀圖

寛政7年（1795）

私人收藏

洋溢「猿猴愛」的「猿猴畫家」

擠滿可愛猴子的石燈籠

森狙仙
Mori Sosen
1747?～1821

和應舉同時期，以大坂作為根據點，畫出既寫實又可愛的動物畫的畫家，還有森狙仙。他不是應舉的弟子，但是他研究應舉的作品風格，確立了具有寫實性的畫風。

森狙仙描繪過很多種動物，其中最拿手的是「猿猴」。因為他表現出猿猴毛茸茸的毛髮、毛皮底下的軀體，以及猿猴逼真的動作，整體的描寫功力非常精湛，是眾所皆知的「猿猴畫家」。

有一則關於森狙仙的軼聞，據說他在山裡閉關，潛心研究有關猿猴的一切，後來連自己的行為也變得像猿猴一樣。

擠滿可愛猴子的石燈籠

作品中描繪了被雪覆蓋的石燈籠。石燈籠裡有五隻猴子，彷彿這就是他們的家。「猿猴畫家」狙仙有如照相一般捕捉了猴子的各種瞬間。在這幅畫裡也相同，請仔細看看每一隻猴子的模樣。前方的石燈籠裡有兩隻猴子，一隻用後腳搔脖子，另一隻則是用手指正在和什麼搏鬥似的。後方的石燈籠裡有三隻猴子，其中兩隻應該是母子吧！小猴子緊緊依偎在母猴的胸前，讓人怦然心動。在後方還有一隻朝著觀者看過來的猴子，他直盯盯的視線也令人印象深刻。

每一隻猴子都有他「可愛的」姿勢，而且都是真正的猴子常有的動作。狙仙觀察猿猴，從真實的生態中找出可愛之處，畫成許多作品。

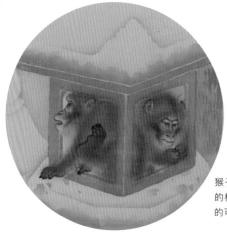

猴子聚集在狹小空間裡的模樣，也凸顯出猴子的可愛。

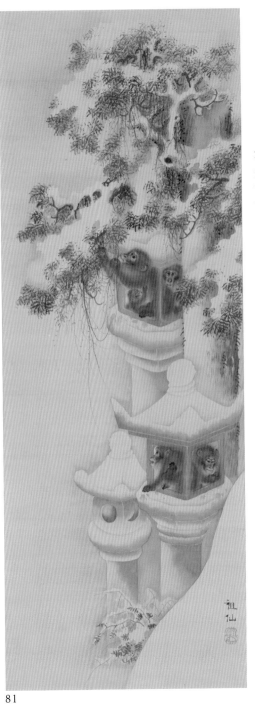

雪中石燈籠猿圖

江戸時代中期~後期
(18世紀後半~19世紀前半)

公益財團法人 阪急文化財團 逸翁美術館藏

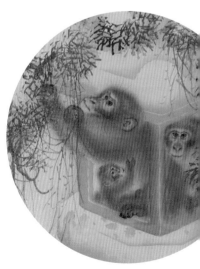

狙仙的許多畫作都沒有
描繪背景，這件作品甚
至讓人感覺到故事性，
實屬珍貴。

原在照的《三猿圖》

既寫實又細緻
可愛的猿猴

前一頁介紹的狙仙，是因為受到應舉巨大的影響，描繪出寫實的猿猴而獲得許多人氣。接下來讓我們來看看另一幅「既寫實又可愛」的猿猴畫。

這幅畫的作者是原在照（1813～1871），他是由原在中所開創的原派的第三代傳人。在中這位畫家，擅長描寫具有類似應舉畫風的立體感又兼具細緻感的作品，也有一說認為他是應舉的弟子。在照是在中的兒子、在明的女婿，繼承原派的畫法並活躍於畫壇。

這件作品既有原派的細緻特色，同時也有讓人聯想到狙仙的畫風。

接近「真實猿猴」的特徵。畫家憑藉細緻的描寫，捕捉到每一根毛髮的表現和毛流，精湛地表現出動物的存在感和立體感。

獨自「不看、不聽、不說」

畫家努力地用一隻猴子來表現有名的「三猿（非禮勿視、非禮勿聽、非禮勿說）」圖。這種畫法也有其他例子，但是這隻猴子有趣的地方在於牠使用到後腳。如果是人類的話，應該要有很好的柔軟度，但如果是猿猴，就比較有可能做到這個姿勢。

畫家的題款寫道：「庚申年初庚申日寫（畫）之。」所謂庚申，是指

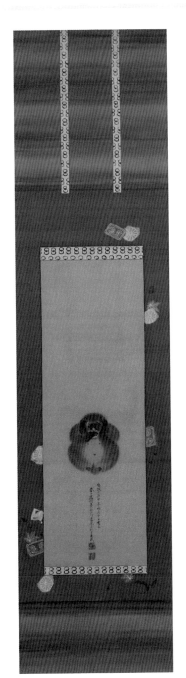

源於中國道教的一種信仰，在江戶時代非常盛行。當時的人們相信，人體內有掌管壽命的蟲，到了庚申日這一天，它就會離開身體，向天帝稟報這個人做的壞事。於是由此衍生出「守庚申」的風俗習慣，也就是在庚申日的夜晚，大家聚在一起守夜不睡，防止那隻蟲離開身體。因為「三猿」在江戶時代已經被當成「守庚申」的主尊，所以這件作品很可能是

在守庚申時會懸掛出來的用具。

另外，在描繪著猿猴的畫心周圍，相當於掛軸裝裱的部位，全是畫家親自描繪的圖案，也是這件作品的重點。這種做法稱為「描表裝」[*]，使用柔和的色調所呈現的細緻圖案非常美麗。

*「描表裝」指的是在掛軸畫心周圍的裱具上描繪圖案的裝飾手法，也稱為「描表具」、「繪表具」。

三猿圖

安政7年(1860)
私人收藏

連手繪的裱具也很可愛的一件作品。搭配合宜的柔和色調所形成的裝飾圖案，看起來好像「落雁」之類的和菓子。

歌川國芳

Utagawa Kuniyoshi 1797~1861

用愛與冷靜的繪畫能力所描繪的「可愛貓兒」

相對於應舉描繪出真實小狗那毛茸茸、打滾玩耍的可愛模樣，國芳則是如實捕捉住身邊貓兒的可愛姿態，是一名在「可愛繪畫」史上留名的浮世繪畫師。國芳出生於18世紀末的江戶，在15歲左右進入第一代歌川豐國的門下，30多歲時憑藉創作《水滸傳》系列的契機，晉升人氣浮世繪大師的行列，被譽為「武者繪國芳」。(譯注6)

國芳的浮世繪技法當然不在話下，連西洋繪畫的技法也能夠掌握，他創作的浮世繪從役者繪(譯注7)到美人畫、風景畫、壯大史詩般的歷史題材等，類型十分廣泛。國芳的風格特色在於大膽的構圖能力與高人一等的描寫能力。他的拿手絕活其中一項，是與武者繪反差很大的「可愛貓兒」。

說起來，國芳本人就相當喜歡貓。他的弟子河鍋曉齋在其著作《曉齋畫談》一書中，曾描繪國芳身處貓群當中，懷裡抱著貓一邊指導學生繪圖的情景。擁有卓越描寫能力的國芳創作出的貓系列作品，是以他「冷靜的繪畫能力」和「對貓的真愛」所打造出來的終極可愛繪畫。

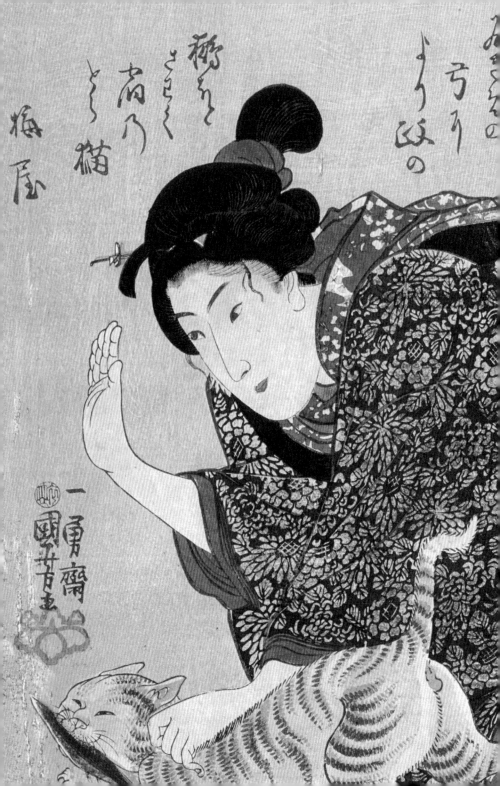

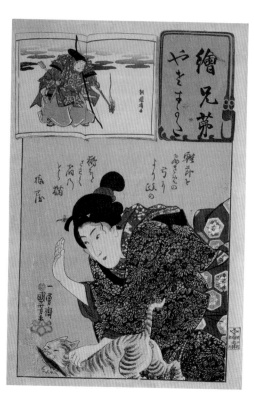

天不怕地不怕的態度
惹人疼愛

歌川國芳

繪兄弟 優雅姿態

弘化年間（1844～1848）

GALLERY BENIYA藏

廣義上來說，貓有兩種魅力。一種是貓兒柔軟的毛和柔軟的體態，這種姿態之美是比較多人容易感受到的魅力。

還有一種魅力是難以捉摸的個性。當你以為貓咪因為自尊心很強而表現出孤傲的行為時，牠們偶而又會演出「掉漆」的戲碼。這種魅力就是當你看見貓咪不是「乖乖牌」的樣子時，更覺得貓咪「可愛」，也是吸引愛貓人士的地方，更是「內行人才懂的箇中滋味」。

《繪兄弟 優雅姿態》（譯注8）就是後者一個很好的例子。畫中的貓被抓著脖子，就算被打也不肯放棄對柴魚片的執著，還露出大膽調皮的表情，一副「小偷貓」的樣子，但這就是可愛的地方。「真的有這種斑紋的貓嗎？」這隻貓的虎斑（虎貓），或許也是讓觀者聯想到「小偷貓」的一種設計。＊這件作品精湛地表現出無法管束的貓咪「真實的可愛模樣」。

＊小偷貓的原文是「どらねこ」，指厚臉皮偷吃食物的貓或野貓，與作品中虎斑貓的日語發音「とらねこ」，形成有趣的雙關語。

86

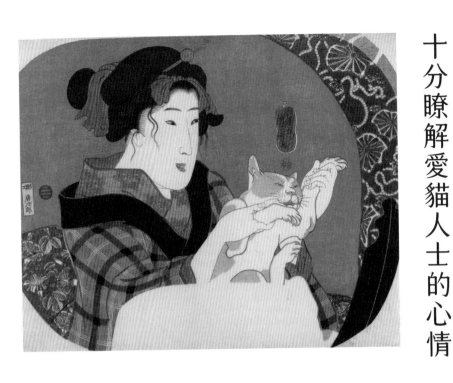

十分瞭解愛貓人士的心情

與貓玩耍的女孩

弘化2年（1845）左右
GALLERY BENIYA藏

「美人與貓」是許多浮世繪畫師創作的主題。然而，在以往的浮世繪作品裡，貓總是被安排在女性的腳邊靜靜地待著，像是錦上添花般裝飾性的存在，但在國芳的作品裡就不一樣了。貓兒明明不是被描繪得特別美麗亮眼，但卻散發著比美人更奪目的魅力。

這幅畫是貼在團扇上的浮世繪。畫題是《與貓玩耍的女孩》，不過真實情況卻是「在玩貓的小女孩」。畫中小女孩強制抱著貓照鏡子，以此為樂，但是貓卻不是那麼開心，用後腳抵抗。這裡看到的是擁有似乎高人一等的孤傲氣質的貓咪，以及通常甘於貓奴這個身分，但偶爾也會惡作劇鬧一下貓咪的飼主。女孩滿足的表情，表現出愛貓人奇妙的心態，觀者也將自身的心情帶入畫中與之重疊，這是一幅能夠細細品味複雜樂趣的作品。

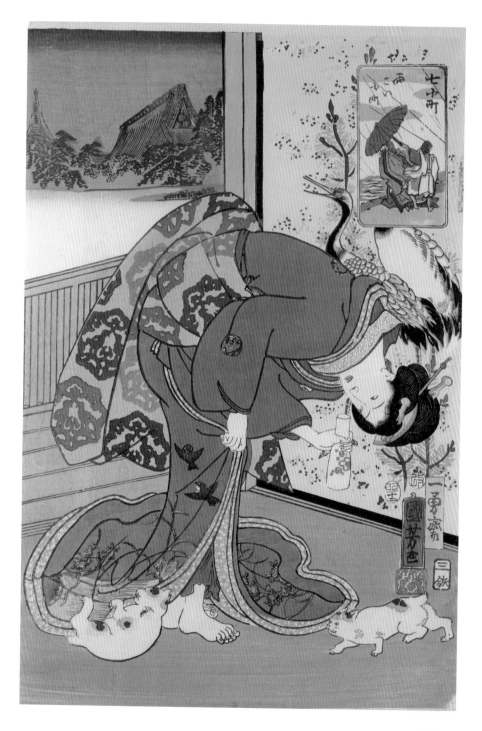

有貓的困擾與樂趣

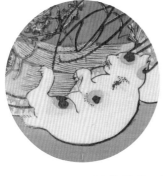

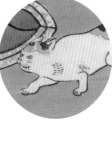

花色斑紋相同的兄弟姊妹？

國芳畫的貓有各種花色斑紋。這兩隻貓都是灰、黑、黃三種顏色的斑紋，說不定其實是親子或兄弟姊妹的家人關係。

七小町 祈雨小町

安政2年（1855）
大英博物館藏

這幅作品的題材也是「美人與貓」。但是看那畫面，不愧是國芳。果然又是貓比美人更吸睛的作品。

美人正在忙碌的時候，貓兒跑來和服裙擺撒嬌嬉戲。雖然美人很想把這隻貓揮走，但是她另一隻手還拿著酒瓶，正擔心把酒撒出來時，又有一隻貓漸漸靠近……畫家描繪出預期中可能會愈來愈混亂的場面。順著裙擺翻滾的貓兒姿態，和另一隻貓似乎不懷好意躡手躡腳走過來的賊臉，這都是國芳才有的描寫功力。精彩呈現了有貓的日常，有點困擾又覺得好可愛。

這個系列的浮世繪與以小野小町作為題材的七首謠曲（能樂故事）有關〔譯註9〕。這幅畫是根據小町在乾旱時接到天皇命令創作祈雨歌的故事創作而成，不過故事與畫中景物的關係好像只有「酒瓶（德利）＝水」這樣而已。

「你懂我懂」的貓咪姿勢圖鑑

在這組三聯幅的浮世繪裡，畫滿了各種姿勢的貓。這是國芳所畫的貓咪姿勢的名稱來比喻所有東海道驛站的名字，形成雙關語。

從起點日本橋到終點京都共有55個諧音主題。從右上角開始的日本橋，是貓咪伸出前腳踩著「兩條柴魚棒」（日文發音 Nihondashi 與日本橋的發音 Nihonbashi 類似），往左下，在喉嚨部位抓癢的貓咪是「抓喉嚨＝程之谷」（抓喉嚨的發音 Nodokai 與程之谷的發音 Hodogaya 類似），嘴裏啣著

大章魚的貓咪是「很重喔＝大磯」（很重喔的發音 Omoizo 與大磯的發音 Oiso 類似）……

以這種方式接續下去。

不論是哪一種姿勢，都是養過貓咪的人能夠會心一笑，「你懂我懂」的心情。貓咪完全不管人類的目光，沉浸在自己的世界裡，做些蠢事。不過，就算只是安穩的睡姿也很可愛——這是一件集結了貓咪各種充滿魅力的真實姿態的大作。

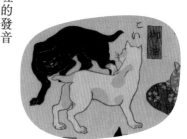

こい＝御油

Koi=Goyu

こい的發音是Koi，與御油站的日文發音Goyu雷同。
貓的「戀愛」（こい）。畫面傳達了貓咪夾雜緊張與期待的欲拒還迎情況。

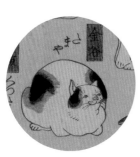

たまや＝金谷

Tamaya=Kanaya

たまや的發音是Tamaya，與金谷站的日文發音Kanaya雷同。
Tama（小玉）是日本常見的貓咪名字，一喊「Tamaya~」，貓就會過來。這隻貓的外型很符合「Tama」這個福氣十足的名字。

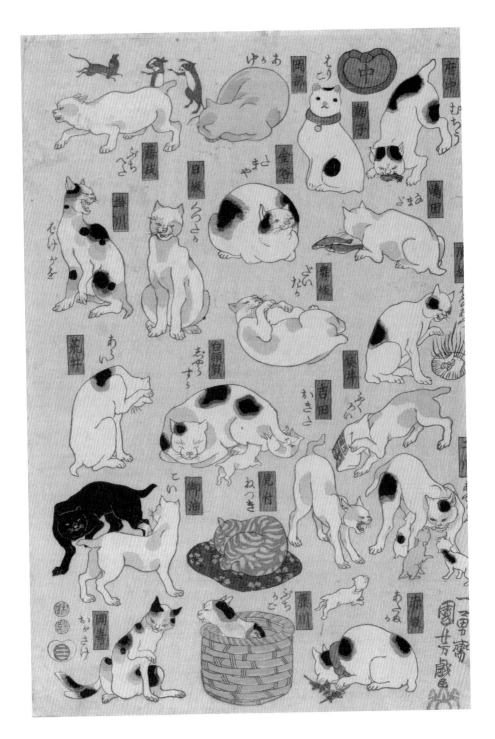

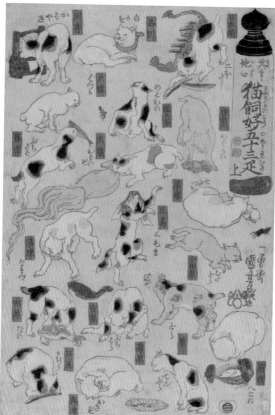

愛貓道五十三隻
就這樣來玩雙關語
*取浮世繪名作「東海道五十三次」的諧音

嘉永年間
（1848～1854）初期
GALLERY BENIYA藏

はなあつ＝濱松

Hanaatsu=Hamamatsu

はなあつ的發音是Hanaatsu，與濱松站的日文發音Hamamatsu雷同。

はなあつ的意思是「鼻子好燙」。雖然想趕快吃到，但是鼻子好燙。描繪了貓的內心糾結。

三毛ま＝三島

Mikema=Mishima

三毛ま的發音是Mikema，與三島站的日文發音Mishima雷同。

「三毛魔」（三毛ま）是日本江戶時代流行的一種說法，據說貓咪上了年紀會變成有兩條尾巴的怪物。

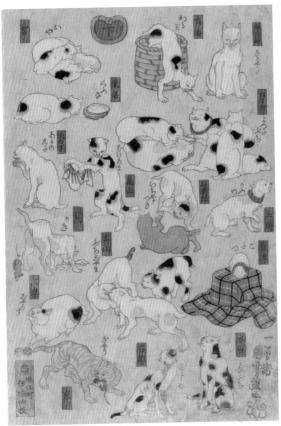

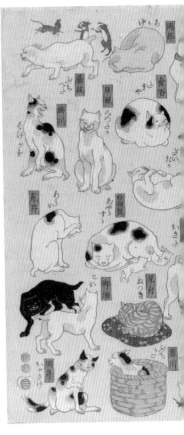

むちう＝府中

Muchū=Fuchū

むちう發音為Muchū，與府中站的日文
發音Fuchū雷同。
貓咪「沉迷」（むちう）於最喜歡的魚，即
使表情變得很奇怪也不在意。

よったぶち＝四日市

Yottabuchi=Yokkaichi

よったぶち的發音是Yottabuchi，與四日市站
的日文發音Yokkaichi雷同。
よったぶち指的是「聚在一起的花貓」。每一隻
都胖嘟嘟的，大概是好人家養的貓咪。

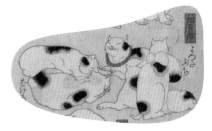

寫實的貓所創造的幻想世界

貓的假借字
河豚（ふぐ）

天保13年（1842）左右
GALLERY BENIYA 藏

自由變化的肢體
這三隻貓負責困難的部位，是團體表演中的核心角色。

一件。畫家把貓擺在一起拼成魚類的名字，這個構想很棒，而畫家對貓的描寫也非常精彩。

這件作品是「貓的假借字」系列其中

這幅畫裡貓咪挑戰的是日文的「河豚」（ふぐ）這個單字。這是一場十隻貓和兩隻河豚共同參與的團體表演。精彩看點在於第一個字「ふ」左右側的兩隻貓。他們賣力地將前腳盡可能往前延伸，奮不顧身的樣子讓人感動地快哭了。第二個字「ぐ」最上方的貓，演技也是不得了。牠扭轉身體，精湛地表現出背部圓滑的曲線。順帶一提，這幅畫的第二個字「ぐ」是日文漢字「具」的草書。

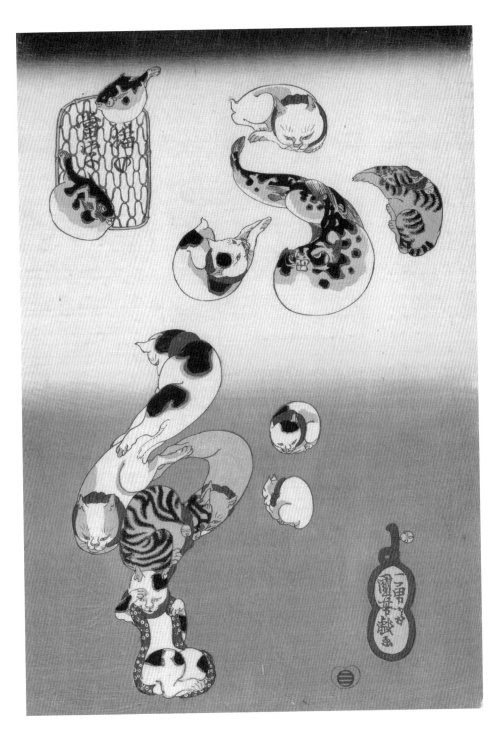

95

在貓的世界
看見深層的心理變化

國芳筆下的貓大致可以分為兩類，一類是描寫貓真實的姿態，另一類則是把貓擬人化。之前我們看到的是前者—寫實類的貓。接下來，我要介紹的是後者這類擬人化的貓，其中一件特別受歡迎的作品。

這幅畫的場景是東京兩國地區的傍晚乘涼活動。「屋形船」靠泊在棧橋邊，船夫正迎接藝伎上船。因為藝伎穿著跟很高的木屐，船夫必須伸手牽扶她。船上的客人則是一副迫不及待的樣子，探身而出的姿勢透露出焦急期待的心情。

船夫的姿勢和表情是我不管看了幾次都覺得很棒的地方。他一隻「手」

緊握住棧橋的木椿，另一隻手伸向藝伎——看點在於他那肥厚大手給人的安定感、從敞開的和服露出的一雙粗腿、以及他彷彿正在暗自品味這個可說是船夫額外福利的短暫片刻時的表情。說到浮世繪的人物，在那個表情不輕易外顯的時代，國芳把「貓」當作主角，創造出表現深層心理變化的作品。

貓的乘涼

天保年間
（1830～1844）
後期
渡邊木版美術畫鋪藏

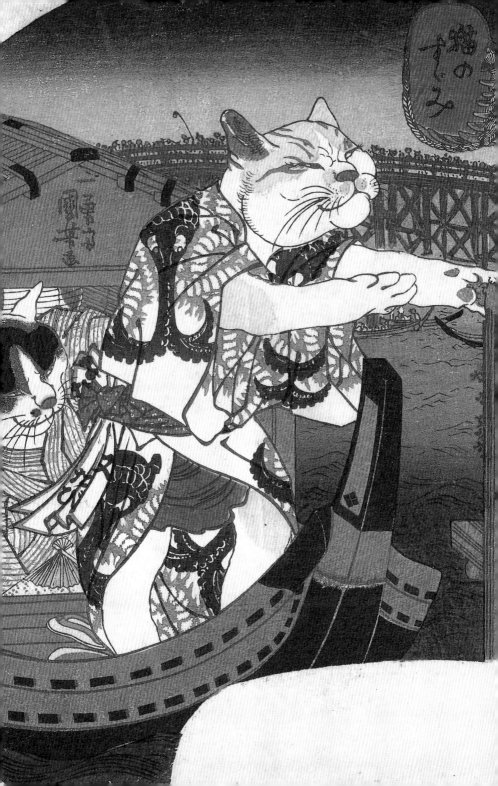

道具也能變可愛

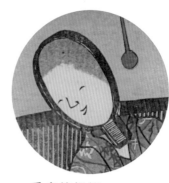

手拿鏡媽媽
面帶微笑看著小孩的媽媽
是手拿鏡。

玻璃髮簪幼兒
以簡筆快速畫成的眼睛和嘴巴，
充分表現出幼兒的可愛特質。

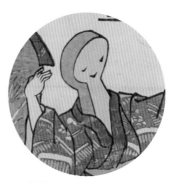

髮簪少女
穿著紅色浴衣的孩子是髮簪，她和
母親牽著手，看起來很開心。

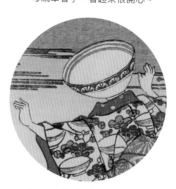

漱口碗少女
她舉起雙手、抬頭看著煙火
說：「好漂亮啊～。」

這也是以江戶時代夏季風物詩*作為題材的一件作品。畫中敘事的舞台仍然是在兩國，描繪的是煙火大會的場景。

在國芳的作品裡出現許多由非人類扮演人類的情形。貓是其中一種，但這幅畫的主角則是「化妝用具」。畫面正中間的母親是「鏡子（手拿鏡）」，這位母親牽著的小孩是「前髮簪」，背著「玻璃髮簪」幼兒來看煙火的女性是「髮油容器（髮油是當時女

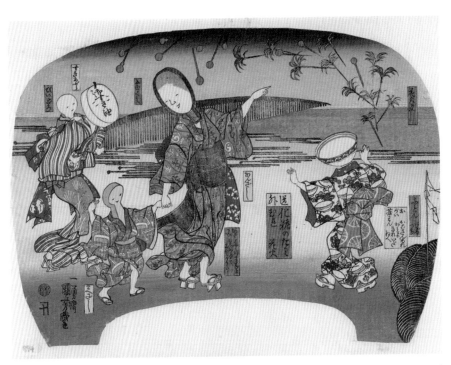

當時屬於消耗品的團扇畫

這件作品和《與貓玩耍的女孩》或《貓的乘涼》一樣都是團扇畫。由於團扇畫在當時是消耗品，能夠保持完好狀態留傳至今的作品，都非常珍貴。

道外化妝用具
看煙火趣

弘化元～3年（1844～1846）

GALLERY BENIYA藏

性梳髮時所用的油）」，右側的少女是「漱口碗（洗臉或染黑牙齒時使用）」……這些全都是江戶時代女性熟知的用具。甚至連兩國橋也是梳子，煙火是髮簪，整個畫面就是「化妝用具大集合」。

雖然這是不可能真實存在的景象，但是畫中每個人的動作舉止卻非常自然，充滿真實感。在化妝用具的世界裡存在著這樣的親子之情，令人深深感動。真是一件好作品！

★日本所謂的風物詩不是詩詞作品，而是指當時大眾明確感受到可以代表四季的事物，例如春天的櫻花、夏天的煙火、秋天的楓葉、冬天的雪景等。

★染黑牙齒是日本自古以來的一種習俗，各時代略有差異。在江戶時代，已婚女子會將牙齒染黑來表示不事二夫的貞節。

好像真的金魚，但又比真的金魚更可愛

金魚百態

嘣嘣

天保13年（1842）左右

GALLERY BENIYA藏

這是國芳「可愛繪畫」代表作的「金魚百態」系列。這個系列與描繪貓的作品一樣受到歡迎，但是留存至今的作品很少，目前知道的只有九幅。在此我要介紹其中兩件特別可愛的作品。

《金魚百態　嘣嘣》這件作品是描繪很多金魚牽著手（鰭？）牽著手一起行走的場景。所謂「嘣嘣」，是指小朋友們手牽手排成橫列，一邊唱著第一句是「嘣嘣」的歌謠一邊遊行，這是日本盂蘭盆節的習俗。這幅畫中的金魚們也是不同年齡的小孩。張開大口唱歌的金魚、照顧小金魚的金魚姐姐……每一隻金魚的顏色和身上

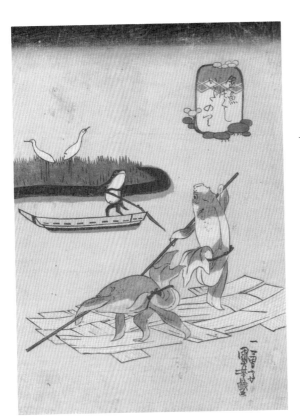

金魚百態
撐竹筏

天保13年（1842）左右
GALLERY BENIYA藏

的紋路都很漂亮，搖曳的魚鰭也很優雅。不知
為何有一隻小青蛙走在前方，雖然不是同類，
也跟金魚姐姐手牽著手，這個畫面真令人感
動。小青蛙和金魚手裡拿著撈魚網。撈魚網平
常是用來撈金魚的道具，用撈魚網來代替團
扇，真是一種國芳式幽默。

相對於《金魚百態　嘣嘣》彷彿能聽到畫中
可愛的歌聲，另一件《金魚百態　撐竹筏》則
是讓人想靜下心來仔細聆聽的作品。青蛙划著
船槳發出的吱嘎聲響、經過那裡的金魚竹筏
……彷彿能夠聽見早晨迴盪在河面上隱隱約約
的聲音。青蛙好像在打招呼而轉身的姿態，以
及兩隻金魚將尾鰭捲起，保持絕妙平衡感撐著
竹筏的樣子，都畫得非常出色。

歡樂又可愛的鬼燈球世界

鬼燈球百態
幽靈

天保13年
（1842）左右
GALLERY BENIYA藏

＊這種植物的正式名稱為酸漿，另有錦燈籠、泡泡
草等別名。橘紅色的花萼呈氣囊狀，成熟後花萼
裡的紅色果實可食用，但花萼自然乾燥後仍會包
覆著果實，看起來像鏤空的燈籠，是日本夏季常
用於裝飾盂蘭盆節慶典的植物。

這件作品是以「鬼燈球」＊為主角的系列其中一件。如果打開鬼燈球的袋狀部分，就會露出圓形的紅色果實——畫家從這個形狀衍生出「鬼燈球人」，描繪他們生活的世界那些罕見的場景。

在這件作品中登場的是兩位鬼燈球人。這是他們遇到幽靈，受到驚嚇的一刻。還稍微有些青澀的鬼燈球人被嚇得坐倒在地，另外一人則是好像抱頭逃竄的樣子。那種受到驚嚇的醜態完全是人類才有的反應，很難想到是

植物的鬼燈球。

另一方面，扮演幽靈角色的是玉米。黃色的玉米粒、末端的玉米鬚和葉子，明明都像真的玉米，但在玉米粒中浮現出一張臉，玉米鬚看起來像是頭髮，葉子像是向前伸出的雙手，竟然就這樣變成道道地地的幽靈，真的很不可思議。

這件作品只用動作表現「人性」，展現出國芳的觀察力和描寫能力。

兩人的成熟度不一樣？

跌坐在地的鬼燈球人，手腳都是綠色的，而逃跑的那位手腳前端都已經變成黃色。說不定前者比較年輕，已經成熟的後者是長輩。

微笑小熊與金太郎

江戶時代的
可愛招牌組合

金太郎就像在逗貓玩一樣，抓著
小熊的前腳玩耍，小熊笑咪咪的
樣子擄獲了觀者的心。

昔舊在多土佐
（實田千町作、歌川國芳畫）

天保9年（1838）
國立國會圖書館
數位典藏

《昔舊在多土佐》是一本兒童讀物，書中收集了許多古代著名英勇人物的故事。這本書的做法是在每個跨頁記載一位勇士的傳記，一邊是插圖、一邊是文章，以這種方式來介紹人物。貫串整本書的全是英雄們英勇的圖繪，但在書的最後卻例外地只有一個頁面，那就是這幅畫。這是坂田金時的故事。以金太郎一名廣為人知的坂田金時，是源賴光的家臣之一，也是江戶時代擁有超高人氣的人物。在這幅圖中描繪了金太郎把小熊抱在雙膝之間玩耍的情景，是「可愛金太郎」的招牌姿勢。最大的看點應該就是小熊被金太郎抓著前腳時所露出的笑容吧！

104

可愛小狗是給讀者的加碼福利？

這是一本至今仍非常有名的書，內容是關於日本古代故事「讓枯樹開花的老爺爺」（花咲爺）。在故事主線裡登場的雖然是成犬（而且很快就被壞心腸爺爺殺死退場了），但這裡介紹的跨頁中分別描繪了可愛的「犬張子」（譯注10），以及擺出可愛姿勢的兩隻幼犬。若以現代的書來說，這個跨頁是相當於書名頁和前言的部分，有可能是給讀者的加碼福利，才畫了與「狗」相關的可愛圖像。

「犬張子」是在疱瘡繪（袪除袍瘡的圖畫）（譯注11）中也會描繪的吉祥題材，國芳把它視為可愛的圖像，應用在例如和服的圖案上。

花咲爺譽魁
（樂亭西馬作、歌川國芳畫）

天保年間（1830～1844）左右
國立國會圖書館
數位典藏

伸出後腳、帶有應舉
風格的小狗

國芳留下許多狗的素描作品，
但是這本書裡描繪的狗，看來
像是他研究並援用應舉所完成
的可愛小狗風格。

樸素又可愛的江戶時代伴手禮

大津繪是江戶時代在近江國（現在的滋賀縣）大津的旅店裡，賣給往來東海道旅人們的輕便伴手禮。如同松尾芭蕉的俳句「民俗大津繪，新年首畫哪尊佛？」所言，初期的大津繪似乎有許多佛畫，包括十三佛、來迎圖、青面金剛等，作為庶民階層的念持佛（譯註12）。後來畫家又描繪藤娘（代表良緣）、鬼之念佛（貼在牆上可以防止小孩半夜哭鬧）、瓢簞鯰（防水難）、奴（保佑旅途平安）等各式各樣的題材，還加上當時包含人生教訓等在內的「道歌」（簡明易懂提示道德規範的和歌）」，使人倍感親

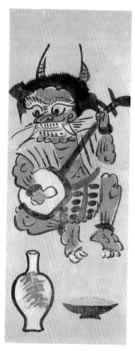

鬼的三味線

江戶時代
町田市立國際版畫美術館藏

心情愉快的鬼穿著虎紋內褲，上半身搭配「裃」（江戶時代武士的禮服）。據說隱含著「勿沉溺於喝酒玩樂」的訓誡。

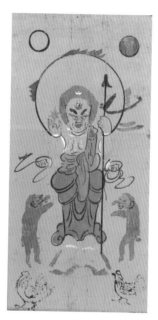

青面金剛

江戶時代
大都會美術館
(The Metropolitan Museum of Art)藏

與83頁的《三猿圖》一樣，被認為是「守庚申」時供奉的主尊。青面金剛看起來確實很可靠，但是兩旁的猴子不知為何好像很開心。

大津繪

切。

大津繪在畫法上也有它獨有的特徵。以墨描繪成的粗線，使用限定的幾種顏色，還有讓人感到幽默的樸素造形，這種畫法雖然都有格套，但是也非常有韻味。

現在我們看到這種畫法會覺得「很可愛」，但在江戶時代專業畫家的眼中，一定也覺得很新鮮吧！許多畫家都充滿玩心地創作了「大津繪風」的作品。

貓與鼠

江戶時代
町田市立國際版畫美術館藏

心懷詭計的貓打算把老鼠灌醉再一口氣吃掉。貓用筷子夾著的東西是當作下酒菜的辣椒。作品中隱含著「勿飲酒過度」的訓誡。

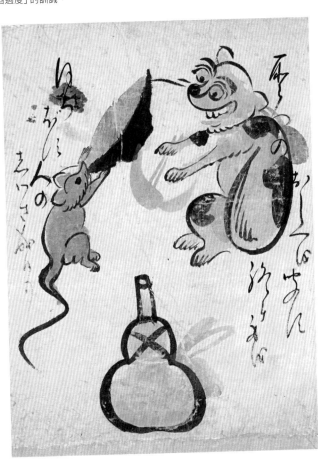

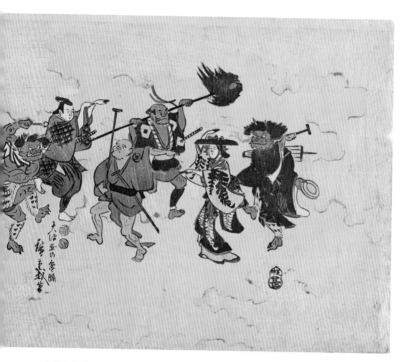

歌川廣重—大津繪的盂蘭盆舞 (譯註13)

嘉永 2~5 年 (1849~1852)

洛杉磯郡立美術館 (Los Angeles County Museum of Art) 藏

畫中人物分別是鬼之念佛、藤娘、奴、座頭 (防跌
倒後翻)、鷹匠 (保佑五穀豐收)、雷公 (防雷
害),全都是大津繪中登場的人氣角色。大
津繪在江戶地區也很有名,這幅畫是人
氣浮世繪畫家廣重的作品,集結了大津
繪裡最受歡迎的角色。

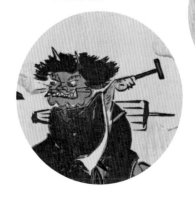

大津繪的登場人物聚在一起跳盂蘭
盆舞,白雲就是他們的舞台。好像
童話故事一般。

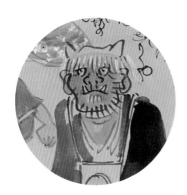

吳春
——描寫大津繪
江戶時代中期（18世紀後半）
私人收藏

畫中人物分別是藤娘、奴、
鬼之念佛、福祿壽、鷹匠。
這幅畫裡也充滿大津繪的人
氣角色。作者吳春是以蕪村
為師、學習繪畫和俳諧的畫
家，這件作品也比正宗的大
津繪表現更豐富、強調幽
默，呈現了俳畫才有的歡樂
世界。

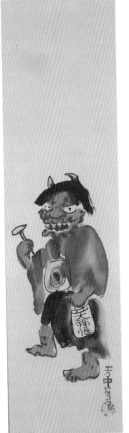

中村芳中
——鬼之念佛
江戶時代中期~後期
（18世紀後半~19世紀前半）
私人收藏

芳中很關注大津繪，繪製
了許多大津繪風的作品。
這幅作品加上了繪畫能手
（=畫家）「刻意為之的」隨
意，與樸素的大津繪不
同，帶有芳中獨特的洗練
趣味。

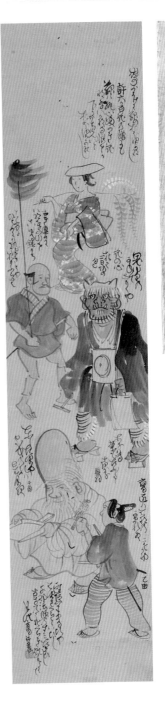

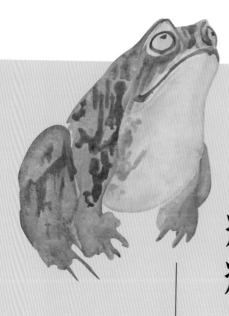

放鬆感
療癒人心

——長澤蘆雪

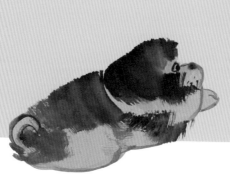

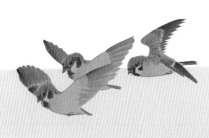

長澤蘆雪是圓山應舉的傑出弟子之一。

然而，蘆雪並沒有完全繼承應舉那種追求寫實的精緻畫風。他留傳下一些應舉風格的作品，但也發揮獨創精神，創作出前所未見的繪畫。

蘆雪以大膽的筆觸和奇異的構圖等特色，與若冲等人一同被列入「奇想的畫家」行列，但是另一方面，他也是江戶時代的畫家當中，首屈一指的「可愛繪畫」創作者。近年來，他的「可愛繪畫」可以說是備受囑目，小狗主題尤其受歡迎。相對於應舉捕捉到了小狗活潑逼真的姿態，蘆雪筆下的小狗則是散發出悠閒輕鬆的氣氛，這種「放鬆又可愛」的小狗不只受到美術愛好者的喜愛，也獲得其他廣大群眾的支持。蘆雪筆下慵懶的狗所呈現的「放鬆」狀態之所以會受到大眾喜愛，或許是因為「放鬆」這個價值觀已經被視為具有正面意義。

長澤蘆雪

Nagasawa Rosetsu

1754~1799

是「奇想的畫家」也是「可愛繪畫的創作者」

長澤蘆雪的作品幾乎都沒有寫上製作年份。而且，也沒有同時代的資料可以完整介紹他的生平事跡，所以蘆雪究竟過著什麼樣的人生，以及如何展開他的繪畫事業，我們都無法詳細追索。

雖然我們無法明確得知，究竟身為「圓山派畫家」之一、擁有卓越繪畫技巧的蘆雪是從何時開始畫出這種大膽奔放的作品，不過有一個重要的契機，那就是他在33歲時，代表應舉造訪紀南（現在的和歌山縣南部）。紀

南的氣候溫暖，與京都截然不同，蘆雪在這種氣候之下，在無量寺、成就寺、草堂寺等地繪製的障壁畫（泛指日式建築物內牆壁及拉門上的繪畫）或屏風畫，都充滿了他奔放自由的筆觸。此時他為無量寺製作的襖繪（日式拉門上的繪畫）上的老虎（左頁、116頁），具有蘆雪身為大膽奇異的「奇想的畫家」特質，也有擅長創作「可愛繪畫」的一面，是一件非常精彩的作品。

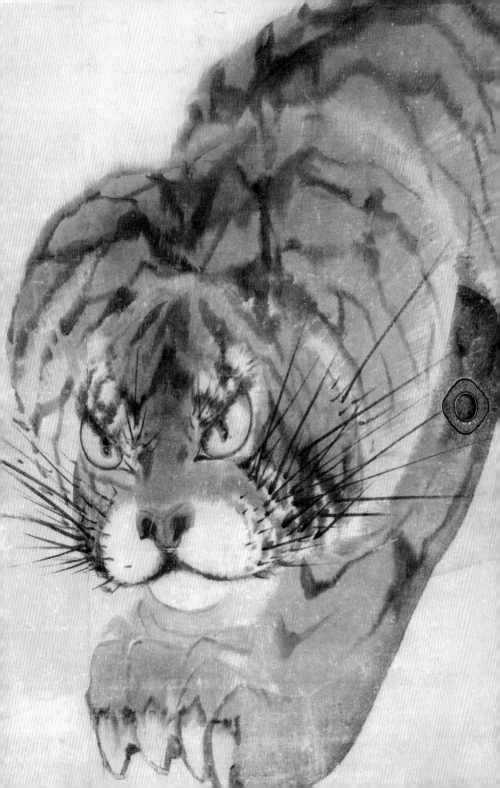

蘆雪的小狗讓人嘴角和心防都失守

左頁的《小狗蓮華圖》從落款看來應是畫家前半期的作品。畫中小狗那仔細勾勒而成的完整外型、身上花色細緻的濃淡變化、以及姿勢，都是應舉風格，但是有如漫畫般的明亮眼睛則是蘆雪獨有的畫法。

《小狗圖》和左頁《狗兒圖》看起來都是畫家後半期的作品。《小狗圖》是一件筆觸具有氣勢、富含魅力的作品。中間那隻非常胖的狗，以及朝向右邊的狗，都是蘆雪獨家的慵懶造形。另一方面，《狗兒圖》對於鮮少描繪正宗設色畫的蘆雪來說，是難得一見且精心描繪的設色作品，畫法也很細緻。畫中不論是哪一隻小狗，都比應舉畫的

狗胖，大家聚在一起、後腳往外伸的坐姿，讓人不禁感到「是不是有點太懶散了呢？」這種特別突出的「放鬆感」，是蘆雪走出自我風格的明證。更是讓我們這些現代觀者產生可愛共鳴的焦點。

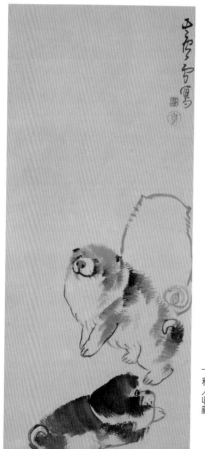

小狗圖
江戶時代中期
（18世紀後半）
私人收藏

三隻狗各有不同魅力

「太可愛了！」首先映入眼簾的是中間那隻胖胖的狗。接著，愈看愈覺得前方橫臥小狗的造形有點不尋常，背向觀者那隻狗營造出的氛圍也可以讓人細細品味。

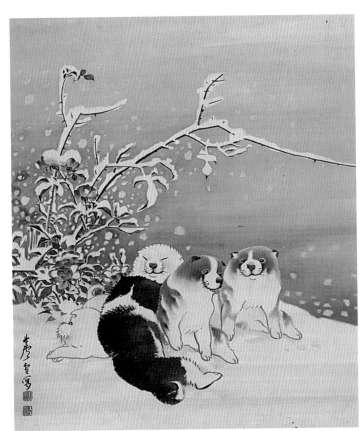

大家都伸出後腳

呈現放鬆坐姿的小狗有一隻、兩隻、三隻。他們一副要趴下來的懶散姿態是可愛的焦點，但事實上，這是真實的小狗經常會擺出的姿勢。

小狗蓮華圖

私人收藏

江戶時代中期
（18世紀後半）

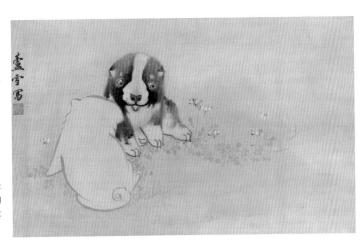

奇幻的世界觀

蓮華草的花與小狗是很可愛的組合，小狗短短的四肢惹人疼愛。

恐怖又可愛的禪畫ＤＮＡ

天明6年（1786），33歲的蘆雪帶著師父應舉的畫前往紀南。目的是為了幫助遭受海嘯破壞後完成重建的串本（位於現今和歌山縣）無量寺製作障壁畫。這隻老虎就是蘆雪當時繪製的作品。在紀南溫和的氣候風土之中，蘆雪彷彿是要表現出一個人自由自在執筆作畫的心境，筆觸暢快淋漓又大膽，充滿魅力。

蘆雪描繪了一隻佔滿整個畫面的老虎。他運用具有速度感的描寫方式，表現老虎邁開前腳、好像馬上會從拉門跳出來的躍動感，以及老虎本身兇猛的特質。然而不知為何，這隻老虎又令人感到「可愛」，是牠有趣的地方。粗壯的大前腳、貓一般的臉、繞個圈捲起來的尾巴、叫人不禁想摸看看的毛茸茸的皮毛……。結合這些描寫方式於一身，讓這

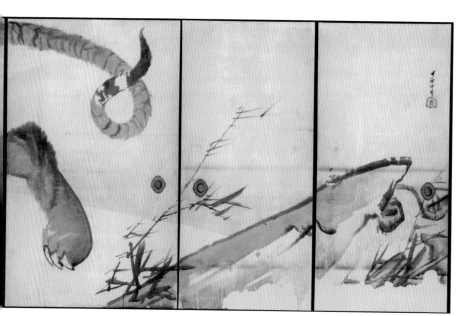

隻老虎變「可愛」了。

這隻老虎的可愛並不只是出於蘆雪的「玩心」而誕生的。在日本從中世（約11世紀後半～16世紀）以來，老虎一直是禪的世界裡受到喜愛的主題。老虎作為佛的守護神展現原本勇猛的特質，卻又存在一種難以言喻的可愛感，藉此引領觀者進入超越常理的禪的世界。蘆雪與禪僧往來密切，也是禪宗的信徒。這隻老虎身上確實含有禪畫的基因。

虎圖襖繪（龍虎圖襖繪之一）

天明6年（1786）
無量寺藏
重要文化財

背面是貓

在這隻長得一副貓臉的老虎拉門背面，畫了一隻虎視眈眈看著水中游魚的貓。在這裡也可以窺見蘆雪創作時的玩心。

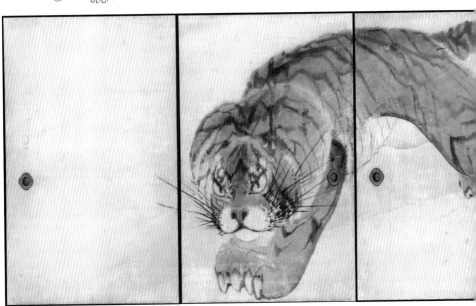

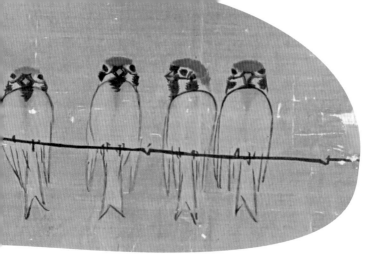

明明是江戶時代，怎麼出現電線上的麻雀？

麻雀和小狗一樣，也是江戶時代受歡迎的可愛主題之一。以應舉（64頁）為首，許多畫家都曾以麻雀作為創作題材，其中以蘆雪為江戶時代最傑出的「麻雀畫家」。他描繪了許多充滿魅力的麻雀。

蘆雪筆下的麻雀魅力在於洋溢著一種流行的氛圍。這件作品中的麻雀們，不論姿勢或表情都有種漫畫風，明顯看得出來每一隻各有專屬的「可愛角色」設定。仔細觀看每一隻麻雀，毫無疑問最可愛的是朝向觀者露出白色腹部的那四隻。四隻裡的左側那一隻特別小巧端正，可能是麻雀寶寶。牠面向正前方，像小孩子那樣放空，充分表現出小麻雀惹人疼愛的天真無

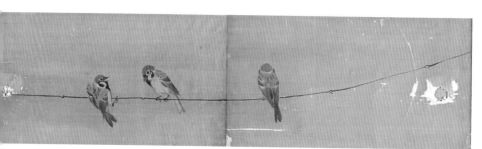

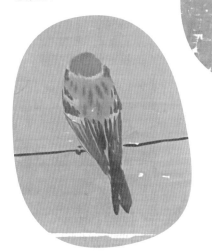

左邊兩隻是麻雀爸爸和麻雀媽媽？

左邊兩隻麻雀的身形明顯大了一號，可能是麻雀爸媽吧？真是充滿想像空間。

邪。與116頁的虎圖襖繪相同，一般認為這件群雀圖也是蘆雪停留在紀南時所繪製的作品，就畫在成就寺的小拉門（與天花板相連的櫥櫃的拉門）上。成就寺與無量寺一樣，都是屬於臨濟宗。

群雀圖襖繪

天明6年（1786）

成就寺藏（寄存於和歌山縣立博物館）

重要文化財

仔細看那一節一節是…

這些麻雀們站在竹枝上。對於生活在現代的我們來說，只會看成是電線，但這可是江戶時代的繪畫。竹枝的每一處竹節都被仔細描繪了。

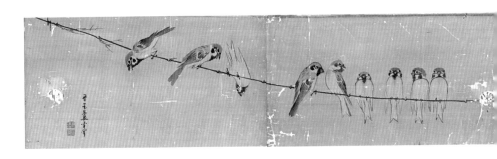

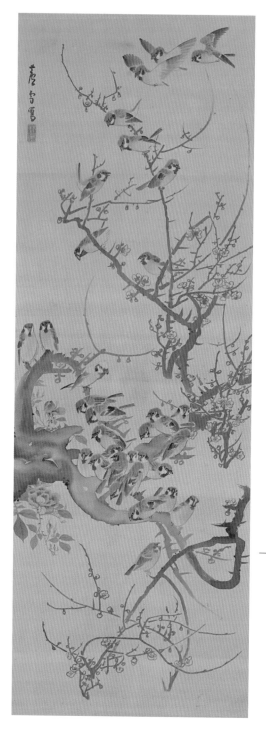

每一隻麻雀的
角色設定都很有趣

群雀圖

江戶時代中期（18世紀後半）
大都會美術館藏

一般認為這件作品的繪製時間比前頁的麻雀更晚。如果觀看蘆雪的作品，經常會發現某種描寫方式，那就是畫中的某一部分好像要超出畫面之外了，然後又設法收回來，這幅畫也是如此。畫面中往右下方伸展的梅樹枝條硬是繞了個圈，再往左下方延伸過來。另一方面，往上長的枝條，到底要長去哪裡呀？──真是亂七八糟的樹枝，但是，不拘泥於構圖等限制，恣意運筆營造出大氣不羈，正是蘆雪作品的魅力之一。

這幅畫也是以迅速豪邁的筆觸描繪而成，但絕不是敷衍潦草地亂畫。這一點可以從畫家描繪了大量麻雀得到證明。畫中有正在飛翔的麻雀、呈現側姿的麻雀、背對觀者的麻雀、和正面朝向觀者的麻雀……各種不同姿勢，再加上麻雀的表情從好像很開心，到好像有點壞心眼，也是充滿變化，可以想見每一隻麻雀「可能都有各自的角色設定」，可以想見別。其中還有一隻罕見的純白色麻雀，真是愈看愈開心的麻雀天堂。

121

用奔放的筆觸
描繪出可愛的孩子

這也是一件展現出蘆雪「鬆散構圖」*魅力的作品。由六面日式拉門組成的橫長畫面中，右半邊有一張長桌，孩子們正在練習寫字畫畫⋯⋯本以為是這樣，但仔細一看，原來是一群調皮搗蛋的小孩。

他們一點也不乖巧，有個小孩在打瞌睡，另一個小孩則在睡覺的孩子臉上偷偷塗鴉，意想不到的光景就在眼前展開。

另一方面，在畫面的左半邊，有個小孩正在展示一幅精彩的達摩畫像，還有一個孩子請小夥伴壓住長紙的一端，正在創作一幅大型作品。這種沒有事先規劃的構圖和活潑自由的筆觸營造出歡樂的氣氛，彷彿蘆雪自己也加入了這群小孩的行列。

日本自平安時代以來就出現許多描繪小孩的畫

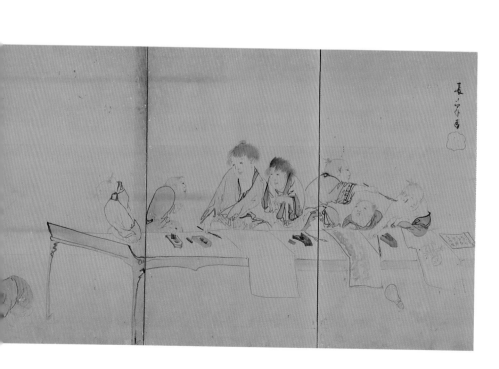

作，但畫家是將小孩當作玩偶一般，展現小孩的美麗與可愛。能夠表現出周遭小孩可見的「真實的可愛」，是江戶時代以後的事了。蘆雪這幅畫也是採用流利自由的線條，精湛地描繪出小孩的柔和與天真可愛。

★文中所說的鬆散構圖並不是指作品畫面上物象的零散，而是指畫家創作時放鬆的態度。

唐子遊*圖屏風

★唐子遊是指穿著中國服的小孩在玩遊戲

江戶時代中期（18世紀後半）
私人收藏

孩子們的大作

正在練習寫字畫畫的孩子們。說起他們的作品，有現在的小孩也會畫的「火柴人」，也有韻味頗佳的花鳥圖。

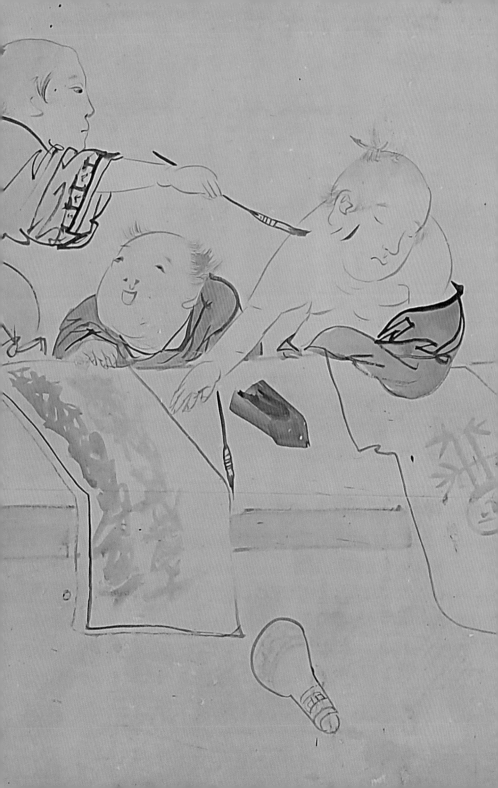

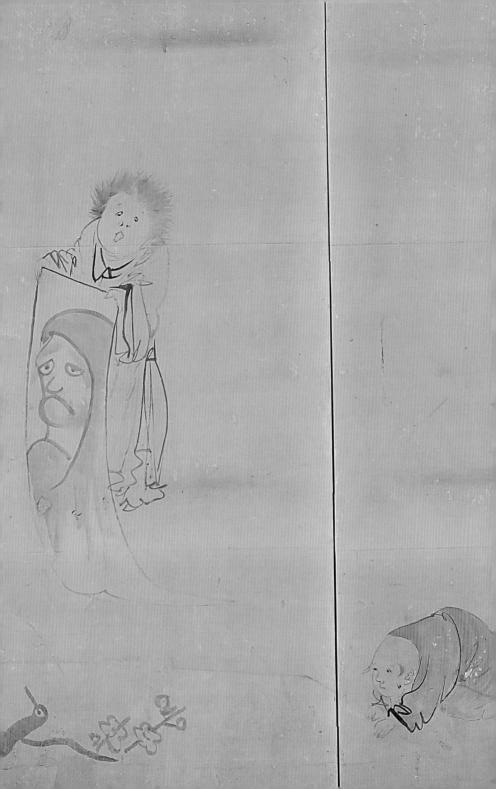

鍾馗 VS. 蝦蟆。
如劇畫般氣勢撼人的描寫方式

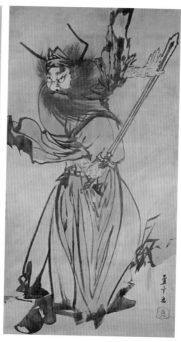

鍾馗・蝦蟆圖

江戶時代中期（18世紀後半）

私人收藏

右幅描繪的是從中國傳到日本的神祇鍾馗。關於鍾馗有個著名的故事，相傳唐玄宗生病時，某天夜裡夢到鍾馗，夢中的鍾馗將帶來疾病的鬼吃掉，然後玄宗的病就痊癒了。因此，玄宗命令畫工吳道子將鍾馗畫下來。後來，據說只要將鍾馗畫像貼在門上，就能夠祛除邪氣、消除惡病。這個傳說最晚在室町時代傳入日本，鍾馗於是成為與日本端午節息息相關的神祇。

另一方面，左幅描繪的蝦蟆是在中國被列為會使人中毒的「五毒」之一。也就是說，這件作品是描寫鍾馗大人氣勢如虹地打倒反派角色蝦蟆的場面。畫中讓人感受到蝦蟆的妖氣和鍾馗的力量那種有如「劇畫」（譯註14）般的描寫方式，以及蝦蟆眼睛往上看的討喜表情，是這幅作品有趣的地方。

拼命往上爬的小獅子讓人好感動！

獅子推子落谷圖

江戶時代中期（18世紀後半）

私人收藏

據說獅子會將自己的小孩推落山谷，只養育能爬上來的強壯幼獅，「獅子推子落谷」的諺語就是來自於這個傳說，比喻父母讓自己的孩子接受考驗，使他們能夠堅強成長。

這幅畫就是在表現上述那個傳說的場景。畫家利用上下空間來表現透視法（譯註15），是很罕見的構圖，畫面上方描繪了獅子家長，下方則畫了正從谷底往上爬的幼獅。獅子家長的樣貌

乍看之下雖然讓人覺得神色有點嚇人，但又不知道從哪裡讓人感到一絲溫暖。另一邊的小獅子就是一副拼死命的表情，那種奮力堅持的模樣真令人情緒激昂。

在這幅畫中，蘆雪試圖運用漫畫般的描寫方式，溫柔地展現嚴肅正經的主題，真是一件洋溢他個人特色的作品。

幼獅也是獅子

獅子在日本是想像中的動物，獅子寶寶雖然幼小，還是要有華麗的鬃毛。

表現於「非常態」的造形中

——仙厓義梵

仙厓是無視任何既存畫法的畫家。我在第2章介紹過蕪村，他全心全意創作，努力畫出「樸拙」可是又很精采的作品，與現代的「拙巧」風格相通。然而，仙厓則是打從一開始就沒有想要「認真」把作品畫好。仙厓的用筆已經超越了「好、或不好」的境界，衝出既有框架，那種失控的感覺帶給觀者一種快感。

其實仙厓的失控未必是毫無意義，他也有他身為禪僧的考量。禪畫原本就是指用繪畫來表現禪的思想或世界。用圖繪輔助說明與禪宗有關的故事，或是藉由難以理解的表情或情景來感悟禪的世界，諸如此類地運用各種手法，創作出意境深遠的繪畫。明明應該很恐怖卻又很可愛的老虎等圖像，也是只有禪畫才會有的表現。仙厓的禪畫利用了人們抱持的既定觀念，再將既定觀念打破，藉此表達禪宗思想。他一方面選用大家熟悉的禪畫主題，同時畫中又充滿了超乎常理的拙劣、不嚴謹、以及前所未見的表現，仙厓的繪畫打破了人們對於「僧侶畫的都是珍品」這種刻板印象，輕鬆引導觀者前往超越常理的禪的境界。

仙厓義梵

從庶民到大名，大家都喜愛的仙厓

Sengai Gibon
1750～1837

近年來，以身為「可愛繪畫」的創作者而聞名的仙厓，其實是臨濟宗的高僧。他出生於美濃國（現在的岐阜縣），歷經修行後，在40歲時成為博多·聖福寺的住持。聖福寺是日本最早的禪宗道場，在鎌倉時代初期由榮西所建立。仙厓一方面為了重建聖福寺竭盡心力，另一方面從45歲之後也愈來愈投入繪畫創作。後來，他在62歲時辭去聖福寺住持一職，在聖福寺塔頭（住持退任後移居的小寺）之一的幻住庵境內，建造了一座名為「虛白院」的庵室，作為隱居之所，並在此處繪製了大量作品，據說其一生的作品數量多達兩千或三千。

從武士到農民階層，仙厓廣受眾人景仰，受歡迎的原因在於他的畫可愛又有趣，還能發人深省。到虛白院求畫的人絡繹不絕，不管來者是誰，仙厓都爽快地為他們作畫。有時求畫者太多，讓人感到束手無策，因此他曾在83歲時親自宣布「絕筆宣言」。不過，如果有人拜託的話，他還是很難拒絕吧！所以在那之後，他依舊持續作畫，直到仙厓88歲去世為止。

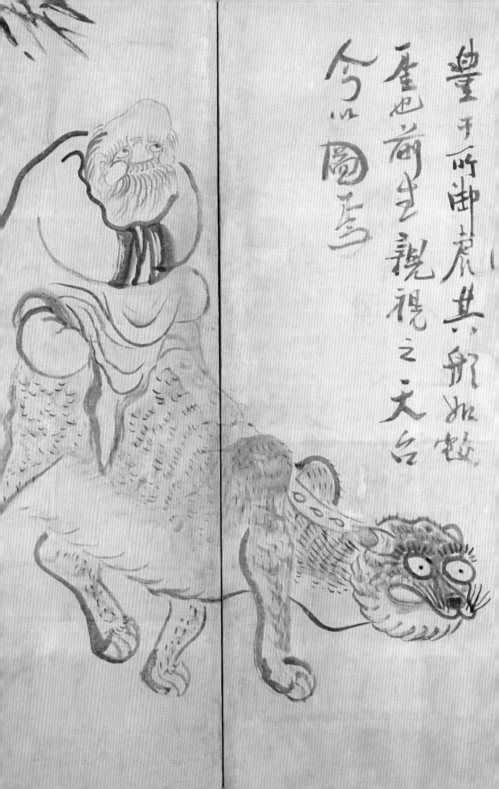

表現禪的世界，甩開一切的「怪異繪畫」

不正常的視線
龍的眼神飄忽不定，促成了畫作整體「不正常」的氛圍。

看起來就是貓
本來應該很可怕的老虎，但不管怎麼看，都像是一隻肥貓。而且，不知為何還畫了看似「屁股下巴」的輪廓線。

請不要疑惑「這是什麼生物？」正如同畫作標題所顯示，這是畫龍和老虎。龍與虎是禪畫中常見的經典題材，被認為是中國自古以來掌管天地的「四神（青龍、白虎、玄武、朱雀）」之一。佛教傳到中國之後，龍與虎就變成了佛的守護神。

禪宗典籍《碧巖錄》中有一句名言「龍吟雲起，虎嘯風生」，龍與虎擁有遠遠超越人類的力量，在禪的世界裡也被認為是非常重要的存在。

也就是說，龍與虎是禪宗深奧世界的象徵，但是，仙厓描繪的這幅畫是怎麼一回事呢？好像有「雲起」，好像也有「風生」的樣子，但比起這個，龍的奇形怪狀和老虎的可愛模樣更令人深深著迷，那是一種以超強破壞力貫穿全圖的「非常態描寫方式。」

仙厓把佛的守護神龍與虎畫成讓人完全料想不到、甩開一切的「怪異繪畫」，藉此表現禪的世界。

132

江戶時代後期
（19世紀前半）
永青文庫藏

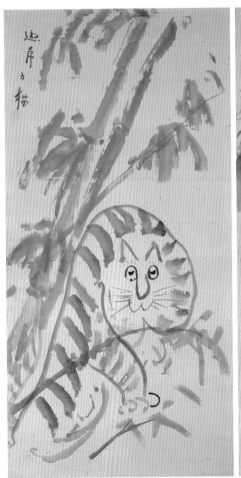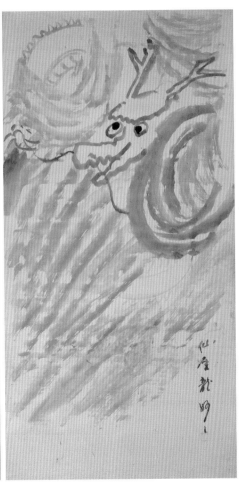

撼動既定觀念的 Conceptual Art（觀念藝術）

這是仙厓生平中比較少見有題寫創作年份的作品，而且是珍貴的大畫。製作於文政5年（1822），仙厓時年73歲。

畫中登場的是中國唐代豐干禪師和他的弟子寒山、拾得。豐干禪師是已經達成頓悟的禪宗高僧，據說他曾經騎著老虎到處走，嚇壞周遭許多人，屏風左隻描繪的就是豐干禪師這副身姿。吸引人目光的應該是大老虎那令人意想不到的怪異造形，以及可愛的小老虎們吧！小老虎通常不會出現在禪畫裡，但這很符合喜歡「可愛事物」、「怪奇事物」的仙厓的作風，是一件出人意表的創作。另一方面，屏風右隻上描繪了寒山與拾得。這對二人組據說有可能是真實存在的人物，也有一說是虛構的人物，是禪畫裡常見的題材。

不用說，這是一件會讓人留下深刻印象的作品。仙厓自己在屏風上寫下了這一段話：「世畫有法，

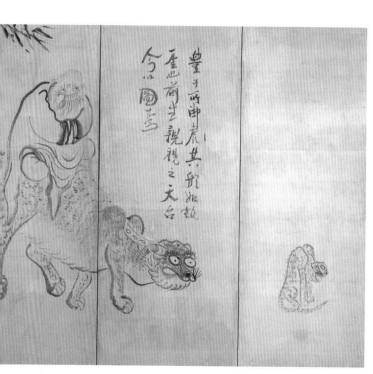

「厓畫無法。」（世上的畫有所謂的畫法，但我的畫裡沒有法度。）可視為這種粗獷畫法的理由。禪宗思想的精神是從既有的價值觀中解放，而這件作品用前所未見的拙劣造形，闡述自由面對世界的概念，是一種精湛地表現出禪宗思想的觀念藝術。

豐干禪師、
寒山拾得
圖屏風

文政5年
（1822）
幻住庵（福岡市）藏

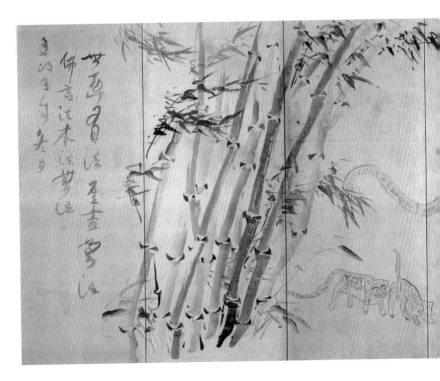

135

用可愛的姿勢進行禪問答

左頁的《犬圖》可說是「提到仙厓，就是這幅」的人氣之作。這幅作品在2007年的「動物繪畫100年 1751～1850」展（府中市美術館）展出時，備受關注，如今在「可愛的日本美術」界已經成為不可動搖的大明星了。畫中藉由近乎一筆畫成的運筆方式表現出的「鬆散造形」、只用單獨一個墨點畫成的小眼睛和稍稍往下瞧的、以及畫上寫著「嚶嚶」的小狗叫聲，都是這幅畫讓人覺得可愛的要點。

《犬圖》的主題據推測與下方作品一樣，都是「狗子佛性」。「狗子佛性」又稱「趙州狗子」，是禪宗著名的公案之一，問的是「狗也跟人類一樣擁有佛性嗎？」也就是說，狗有成佛的潛質嗎？」例如，基督教認為「動物的位階低於人類」，但在佛教的世界裡，基本思想是「眾生平等」，所有生物都擁有相同的生命。在《狗子佛性圖》裡登場的小狗那

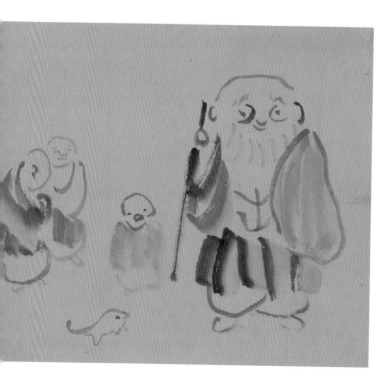

狗子佛性圖

江戶時代後期
（19世紀前半）

永青文庫藏

小小稚嫩的模樣惹人疼愛，小狗愈可愛，這道公案的提問：「和人類一樣嗎？不一樣嗎？」就更加觸動觀者的內心。

犬圖

江戶時代後期（19世紀前半）

福岡市美術館藏（石村藏品）

137

懷有純真之心的夥伴

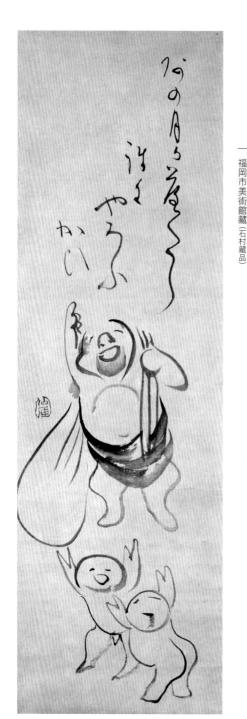

指月布袋圖

江戶時代後期
（19世紀前半）
福岡市美術館藏（石村藏品）

布袋和尚是仙厓熱衷描繪的題材，仙厓有許多這系列作品傳世，其中，手指著月亮的「指月布袋」堪稱經典。這幅畫是特別充滿開朗愉快氛圍的可愛繪畫。在贊文「那個月亮掉下來的話，要送給誰好呢？」下方，是挺著便便大腹，滿臉笑容的布袋和尚。在他面前有兩個全身光溜溜的孩子正在嬉鬧。

布袋和尚在日本是七福神之一，受到大家喜愛，他原本是唐代末期到五代時期的禪僧。據說他悟得真理，被眾人斥責為跡近瘋癲也不在意，是個隨心所欲生活、個性純真的人。仙厓運用柔和的線條來描繪福態的布袋和尚與孩子們，表現他們純真無邪的模樣。

面容姣好的美人蟹

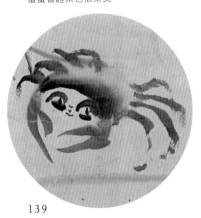

蟹葦圖

江戶時代後期
（19世紀前半）
麟祥院（京都市）藏

纖細修長的美腿

或許是容貌太過美麗，連蟹腳和蟹螯看起來也很柔美。

只要看過畫中那雙水汪汪的大眼，這件作品就會叫人難以忘懷。實在是一隻可愛又美麗的螃蟹，但仔細一瞧，會驚訝地發現，畫著討喜眼鼻的地方根本不應該有任何筆畫。

畫上題寫的詩歌是「螃蟹呀、螃蟹呀，世如難波津（古代大阪灣附近的港口），好壞皆橫行」，作者透過螃蟹在蘆葦叢生的難波津橫行的姿態，詠嘆世間充斥著善與惡。利用一幅描繪可愛螃蟹、別有韻味的畫作來表達對現實世界揶揄的內容，真是一件具有仙厓風格、很Rock的作品。

譯注

譯注1：幕藩體制是江戶時代的政治制度。行政上分為幕府與各藩國的兩級統治結構，幕府的現職將軍為實質上的最高領導人，擁有大部分日本領土，其他各藩國的統治者稱為「大名」，位階低於幕府將軍，須向幕府履行各種封建制度的義務。

譯注2：此處的「武家」是指幕府將軍的武士族系，與此對應，「公家」則是指為天皇與朝廷服務的貴族及官員。

譯注3：淨琉璃是日本傳統表演藝術的一種，原本是指一個人在台上表演說唱敘事，並有三味線伴奏，後來發展出許多不同的表演型態，其中以「人形淨琉璃」最有名，是淨琉璃加上人偶戲的演出。這裡說的是近松在「人形淨琉璃」的劇本《傾城反魂香》中塑造出又平的腳色。

譯注4：「戒名」類似諡號，很多日本人在親人死後會出錢請僧人為亡者起「戒名」。歌川國芳在貓去世後，就像辦理親人的後事一樣，為牠們向寺院取得祭祀用的戒名，不僅將死去的貓奉養在寺院的墓地裡，也在自家中設置祭祀貓的專用佛壇。

譯注5：「奉公」一詞最早是指武士階級中「御恩及奉公」的主從關係，奉公的義務包含效忠專屬上級武士及負擔勞務、保護主人等。到了江戶時代，「奉公」一詞除了用於上述武士階級之外，也常見於商人階級聘雇店員的契約關係，由商家供應店員食宿，店員

負擔起店鋪的工作及店主交辦的其他雜務。

譯注6：武者繪是浮世繪熱門的主題之一，以描繪歷史上的武將英姿及著名的戰爭場景為主。

譯注7：此處的「役者」是指演員。役者繪也是浮世繪相當受歡迎的畫題之一，以歌舞伎當紅演員為主角，從畫中人物的服裝或姿態可看出對應的劇中角色，在江戶時代經常會由人氣畫師製作役者繪。

譯注8：原文「繪兄弟」是日本一種「看圖找關聯」的遊戲。畫家通常將兩幅圖分為主要的「本畫」及角落的「小框畫」，讓觀者查找兩件作品有趣的對應之處。本書介紹的作品《繪兄弟　優雅姿態》在「本畫」裡女子對付小偷貓的動作，與「小框畫」裡日本知名武將源賴政制伏怪物鵺的舉動形成有趣的關聯。

譯注9：七小町是指以日本平安時代美女歌人小野小町為題材的七首能樂謠曲，曲目分別是：關寺小町、鸚鵡小町、卒都婆小町、通小町、草子洗小町、雨乞小町（或稱為高安小町）、清水小町，後來又衍生出以七小町為題材的歌舞伎和淨琉璃劇目。

譯注10：「犬張子」是一種用混擬紙漿製作成的小狗造型玩具，含有祝福孕婦順產、祈求小孩順利長大等寓意，是日本神社或一般人家中常見的擺飾。

譯注11：疱瘡繪是浮世繪中一種獨特的類別。疱瘡就是天花，因為疱瘡是浮世繪中一種獨特的類別。疱瘡就是天花，因為疱瘡在江戶時代流行天花，於是人們就將疱瘡繪貼在病人住處，祈求康復，或是當作慰問病人的禮

140

物。日本古代將天花比擬為一種惡神，發展出祭
拜、驅除疱瘡神不喜歡狗和紅
色，因此疱瘡繪大多是單色的紅色印刷，犬張子也
成為常見的疱瘡主題。

譯注12：念持佛是個人禮佛所使用的小型佛像，尺寸通常是
40～50公分左右的木雕或銅像，此處指的是以大津
繪的佛像代替雕刻的佛像。

譯注13：日本傳統上會在夏季舉行盂蘭盆節的一連串祭典活
動，各地的日期或祭典儀式不盡相同，盂蘭盆舞也
是祭典的活動之一，由於舞蹈動作簡單，通常眾人
會聚在寺廟或活動會場一起跳舞同樂。

譯注14：劇畫是日本漫畫家辰巳嘉裕提出的漫畫類型，有別
於以往給兒童看的漫畫，更強調複雜的劇情及表現
戲劇張力的繪畫效果。

譯注15：畫面左上方的大獅子比較靠近觀者，小獅子在遠處
的谷底，所以畫家是以這種上近下遠的透視法製造
出空間感。

圖像提供‧協助

愛知縣美術館、加島美術、Gallery Beniya、京都國立
博物館、串本應舉蘆雪館、幻住庵（福岡市）、公益財團
法人 永青文庫、公益財團法人 柿衛文庫、公益財團法
人 西宮市大谷紀念美術館、公益財團法人 阪急文化財
團 逸翁美術館、公益財團法人 山形美術館、國文學研
究資料館、國立國會圖書館、國立歷史民俗博物館、古
橋平山堂、千葉市美術館、東京黎明 Art Room、鳥取
縣立博物館、西新井大師總持寺、西浦青雅堂、花園大
學歷史博物館、福岡市美術館／DNPartcom、府中市
美術館、町田市立國際版畫美術館、松本松榮堂、明尼
阿波利斯美術館、MIHO 美術館、大都會美術館、麟祥
院（京都市）、洛杉磯郡立美術館、早稻田大學圖書館、
和歌山縣立博物館、渡邊木版美術畫鋪。

頁碼 / 作者 / 作品名	數量 / 材質技法 / 尺寸(長×寬，單位公分) / 製作時間 / 收藏地
79　圓山應舉　竹雀圖	一幅　絹本設色　91.0×34.0　寬政7年 (1795)　私人收藏
81　森狙仙　雪中石燈籠猿圖	一幅　絹本淺設色　104.6×38.3　江戶時代中期～後期 (18世紀後半～19世紀前半)　公益財團法人 阪急文化財團 逸翁美術館藏
83　原在照　三猿圖	一幅　絹本設色　145.5×36.0　安政7年 (1860)　私人收藏
86　歌川國芳　繪兄弟　優雅姿態	一枚　錦繪　大判　弘化年間 (1844～1848)　GALLERY BENIYA藏
87　歌川國芳　與貓玩耍的女孩	一枚　錦繪　團扇畫　弘化2年 (1845) 左右　GALLERY BENIYA藏
88　歌川國芳　七小町　祈雨小町	一枚　錦繪　大判　安政2年 (1855)　大英博物館藏
92　歌川國芳　就這樣來玩雙關語愛貓道五十三隻	三聯幅　錦繪　大判　嘉永年間 (1848～1854) 初期　GALLERY BENIYA藏
95　歌川國芳　貓的假借字 (ふぐ)	一枚　錦繪　大判　天保13年 (1842) 左右　GALLERY BENIYA藏
96　歌川國芳　貓的乘涼	一枚　錦繪　團扇畫　天保年間 (1830～1844) 後期　渡邊木版美術館舖藏
99　歌川國芳　道外化粧用具看煙火趣	一枚　錦繪　團扇畫　弘化元～3年 (1844～1846)　GALLERY BENIYA藏
100　歌川國芳　金魚百態　嘣嘣	一枚　錦繪　中判　天保13年 (1842) 左右　GALLERY BENIYA藏
101　歌川國芳　金魚百態　撐竹筏	一枚　錦繪　中判　天保13年 (1842) 左右　GALLERY BENIYA藏
102　歌川國芳　鬼燈球百態　幽靈	一枚　錦繪　中判　天保13年 (1842) 左右　GALLERY BENIYA藏
104　寶田千町作・歌川國芳畫　昔昔在多土佐	一冊　刻本　天保9年 (1838)　國立國會圖書館數位典藏
105　樂亭西馬作・歌川國芳畫　花咲爺響魁	一冊　刻本　天保年間 (1830～1844) 左右　國立國會圖書館數位典藏
106　大津繪・青面金剛	一幅　紙本設色　58.4×23.2　江戶時代　大都會美術館藏
106　大津絵・鬼的三味線	一幅　紙本設色　63.0×24.3　江戶時代　町田市立國際版畫美術館藏
107　大津絵・貓與鼠	一幅　紙本設色　30.7×23.0　江戶時代　町田市立國際版畫美術館藏
108　歌川廣重―大津繪的盂蘭盆舞	一枚　錦繪　大判　嘉永2～5年 (1849～1852)　洛杉磯郡立美術館 (Los Angeles County Museum of Art) 藏
109　吳春―描寫大津繪	一幅　紙本水墨淺設色　121.7×27.5　江戶時代中期 (18世紀後半)　私人收藏
109　中村芳中―鬼之念佛	一幅　紙本設色　99.1×27.3　江戶時代中期～後期 (18世紀後半～19世紀前半)　私人收藏
114　長澤蘆雪　小狗圖	一幅　紙本水墨淺設色　65.5×27.6　江戶時代中期 (18世紀)　私人收藏
115　長澤蘆雪　狗兒圖	一幅　絹本設色　51.0×44.0　江戶時代中期 (18世紀後半)　私人收藏
115　長澤蘆雪　小狗蓮華圖	一幅　絹本設色　31.5×52.3　江戶時代中期 (18世紀後半)　私人收藏
116　長澤蘆雪　虎圖襖繪 (龍虎圖襖繪之一)	日式拉門六面　紙本水墨　(四面) 各183.5×115.5　(二面) 各180.0×87.0　天明6年 (1786)　無量寺藏　重要文化財
118　長澤蘆雪　群雀圖襖繪	四面　絹本設色　各22.0×42.0　天明6年 (1786)　成就寺藏 (寄存於和歌山縣立博物館)　重要文化財
120　長澤蘆雪　群雀圖	一幅　絹本設色　113.0×39.8　江戶時代中期 (18世紀後半)　大都會美術館藏
122　長澤蘆雪　唐子遊圖屏風	六曲一隻　紙本水墨淺設色　各100.3×345.2　江戶時代中期 (18世紀後半)　私人收藏
126　長澤蘆雪　鍾馗・蝦蟆圖	二幅　紙本水墨　各165.4×89.0　江戶時代中期 (18世紀後半)　私人收藏
127　長澤蘆雪　獅子推子落谷圖	一幅　絹本設色　115.1×42.5　江戶時代中期 (18世紀後半)　私人收藏
133　仙厓義梵　龍虎圖	二幅　紙本水墨　(龍) 168.5×87.7　(虎) 168.2×87.9　江戶時代後期 (19世紀前半)　永青文庫藏
135　仙厓義梵　豐干禪師・寒山拾得圖屏風	六曲一雙　紙本水墨　各148.4×363.4　文政5年 (1822)　幻住庵 (福岡市) 藏
136　仙厓義梵　狗子佛性圖	一幅　紙本水墨　29.2×75.3　江戶時代後期 (19世紀前半)　永青文庫藏
137　仙厓義梵　犬圖	一幅　紙本水墨　25.6×36.7　江戶時代後期 (19世紀前半)　福岡市美術館藏 (石村藏品)
138　仙厓義梵　指月布袋圖	一幅　紙本水墨　85.7×27.3　江戶時代後期 (19世紀前半)　福岡市美術館藏 (石村藏品)
139　仙厓義梵　蟹葦圖	一幅　紙本水墨　28.9×44.3　江戶時代後期 (19世紀前半)　麟祥院 (京都市) 藏

* 大判是浮世繪的尺寸，約為 B4 紙張大小，中判是大判的一半。

圖版目錄

可愛的江戶繪畫史
かわいい江戸の絵画史

出版日期　2023 年 10 月 15 日 初版一刷
定　　價　新台幣 790 元

監　　修　金子信久
翻　　譯　李芸蓁
譯稿修訂　黃文玲
諮詢顧問　朱秋而教授
　　　　　國立臺灣大學日本語文學系
　　　　　邱函妮助理教授
　　　　　國立臺灣大學藝術史研究所

執行編輯　黃文玲
封面設計　吳彩華
內頁排版　職日設計
特約主編　邱馨慧 (駐日)

出 版 者　石頭出版股份有限公司
發 行 人　龐慎予
社　　長　陳啟德
副總編輯　黃文玲
編 輯 部　洪蕊、蘇玲怡
會計行政　陳美璇
行銷業務　許釋文
登 記 證　行政院新聞局局版台業字第 4666 號
地　　址　106 台北市大安區敦化南路二段 34 號 9 樓
電　　話　(02) 2701-2775 (代表號)
傳　　真　(02) 2701-2252
電子信箱　rockintl21@seed.net.tw
劃撥帳號　1437912-5　石頭出版股份有限公司
製版印刷　鴻柏印刷事業股份有限公司

I S B N　978-986-6660-51-1
有著作權　侵害必究

國家圖書館出版品預行編目（CIP）資料

可愛的江戶繪畫史 / 金子信久監修；李芸蓁翻譯.– 初版.–
台北市：石頭出版股份有限公司, 2023.10
　面；　公分
譯自：かわいい江戸の絵画史
ISBN：978-986-6660-51-1

1. 繪畫史 2. 藝術欣賞 3. 江戶時代 4. 日本
946.1096　　　　　　　　　　　　112016861